Antonio Vivaldi

(Italia; 1675 - 1741)

Concierto RV425.

Para Mandolina, cuerdas y continuo en Do Mayor.

Arreglo para Guitarra solista y Orquesta de Guitarras
Daniel Morgade

Primera Edición 2015
Foto de portada
Detalle:
Pompeo Batoni (1708-1787)
Cuadro alegórico en estilo rococó

Lulu.com

Concierto RV425 en Do Mayor
Para Mandolina, arcos y cembalo
I

Arreglo: Daniel Morgade

Antonio Vivaldi
(Italia; 1675? - 1741)

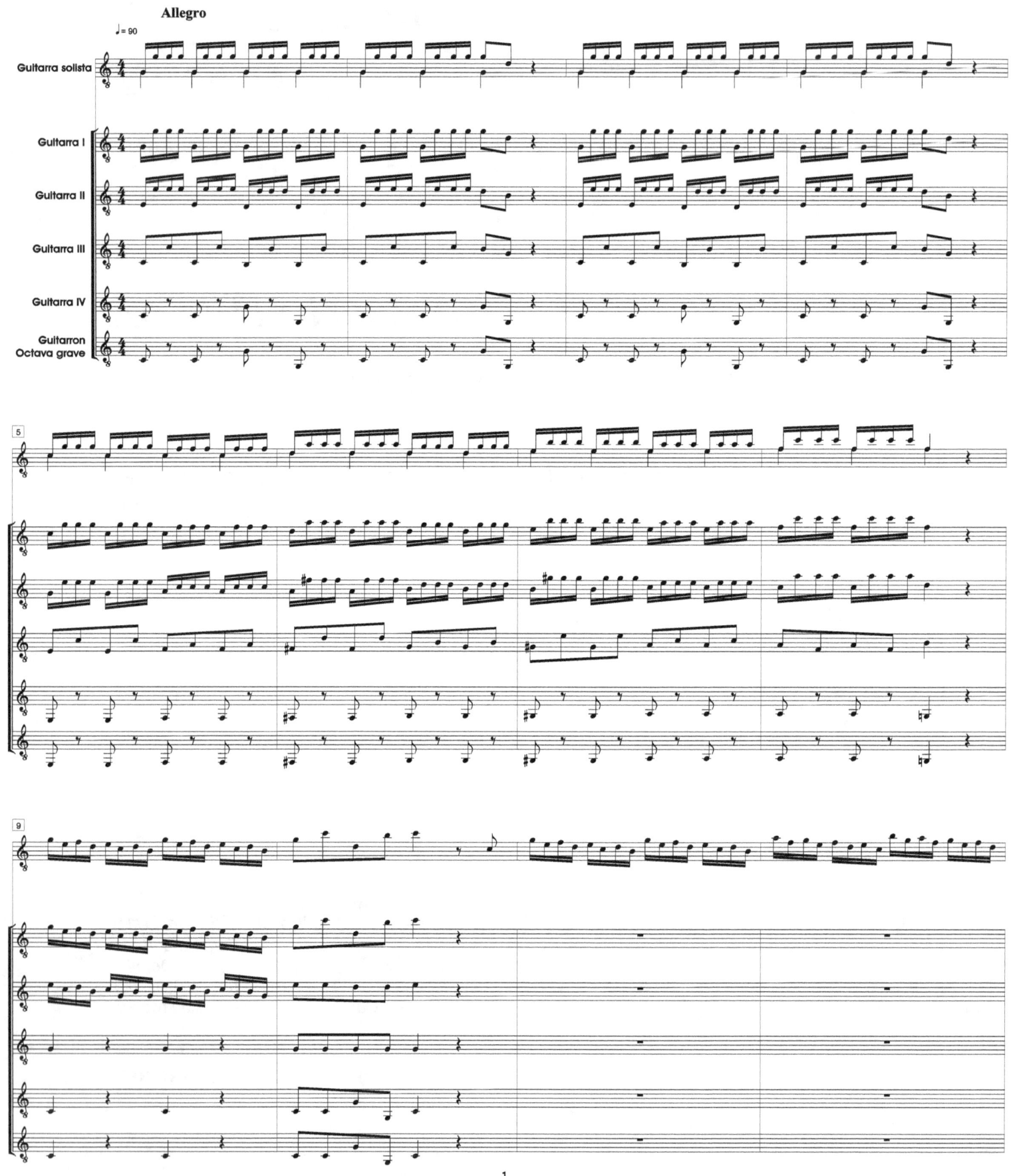

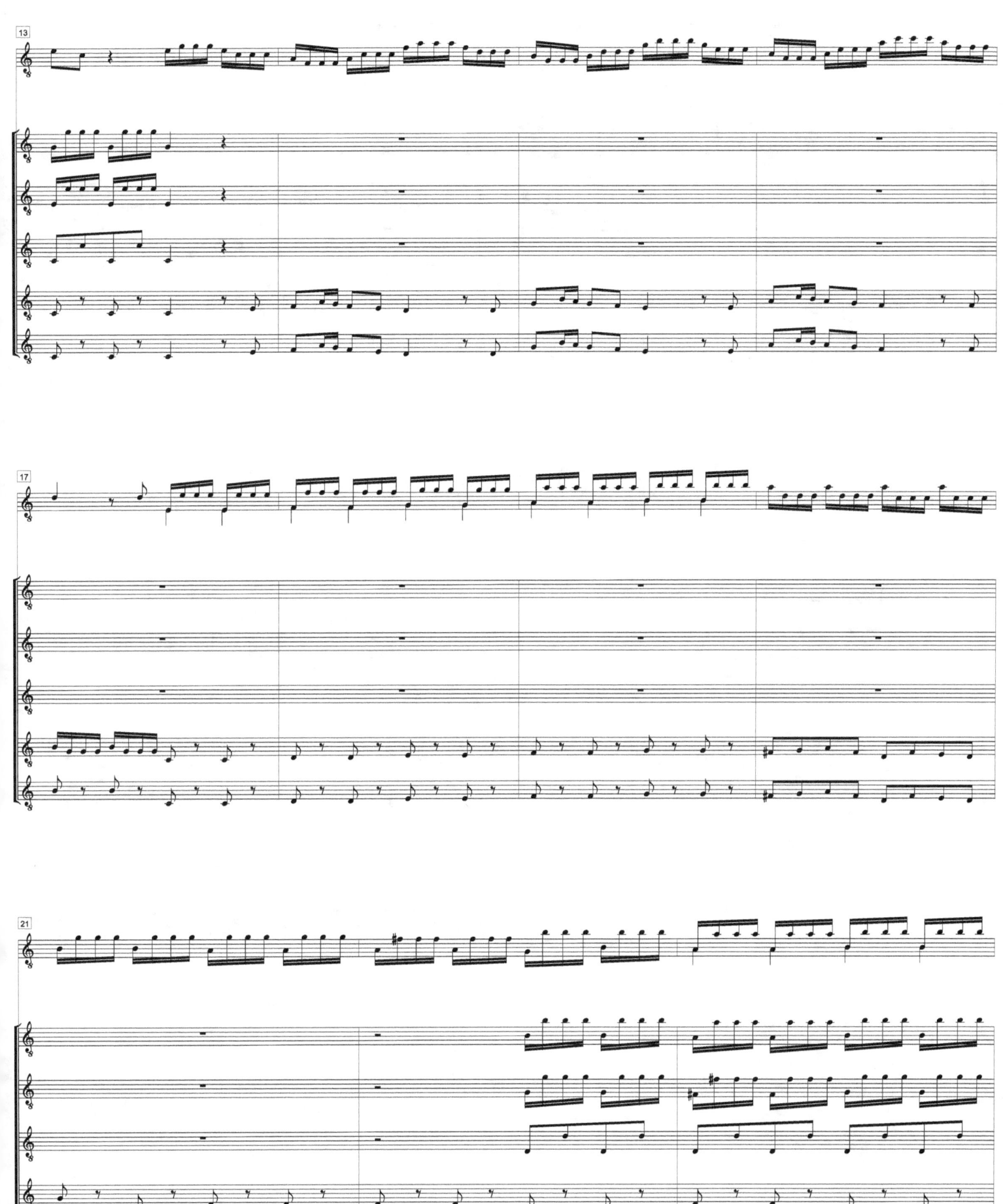

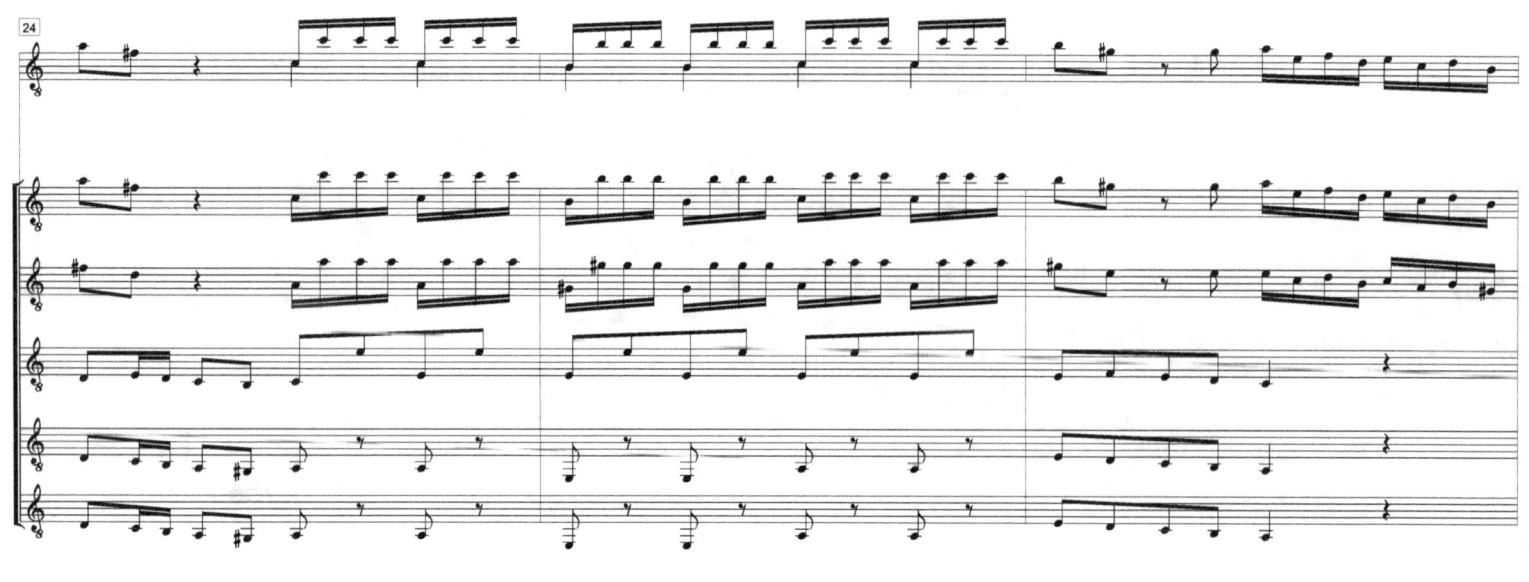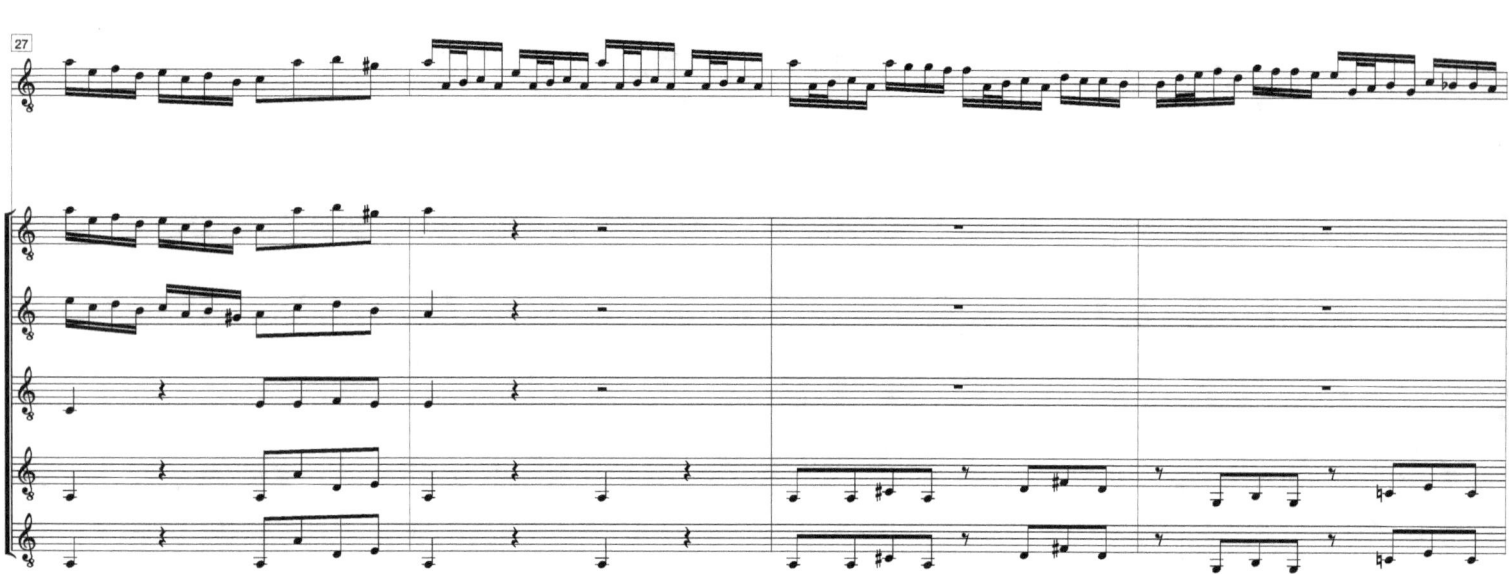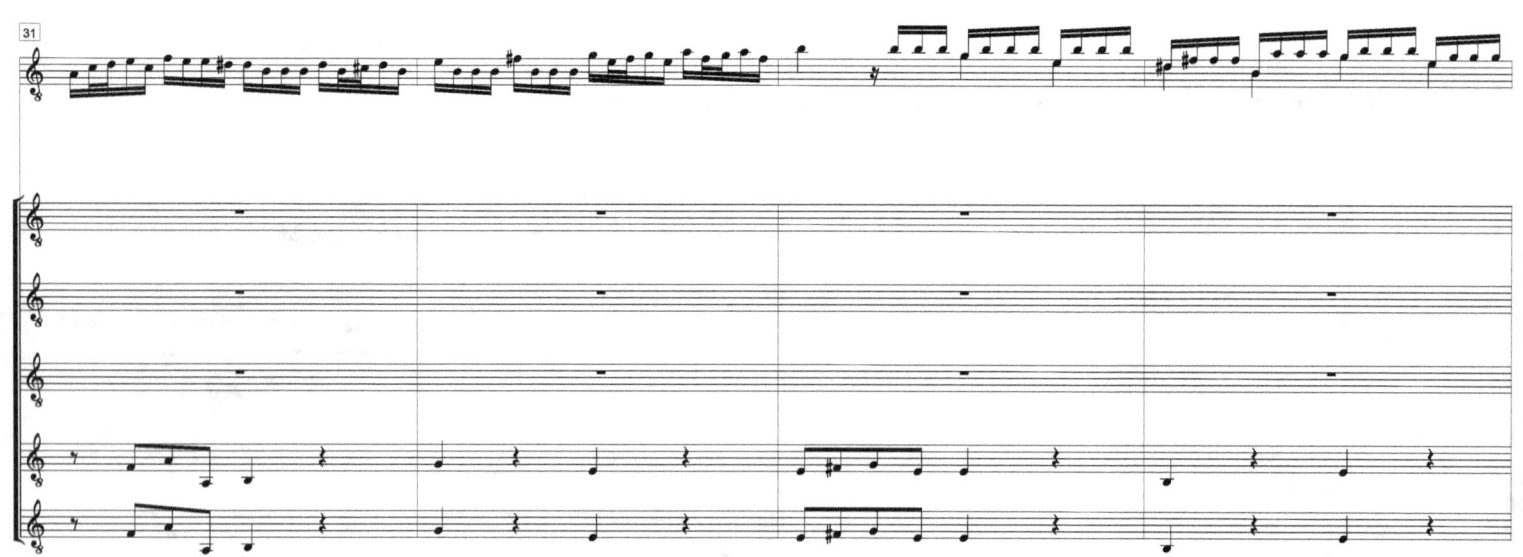

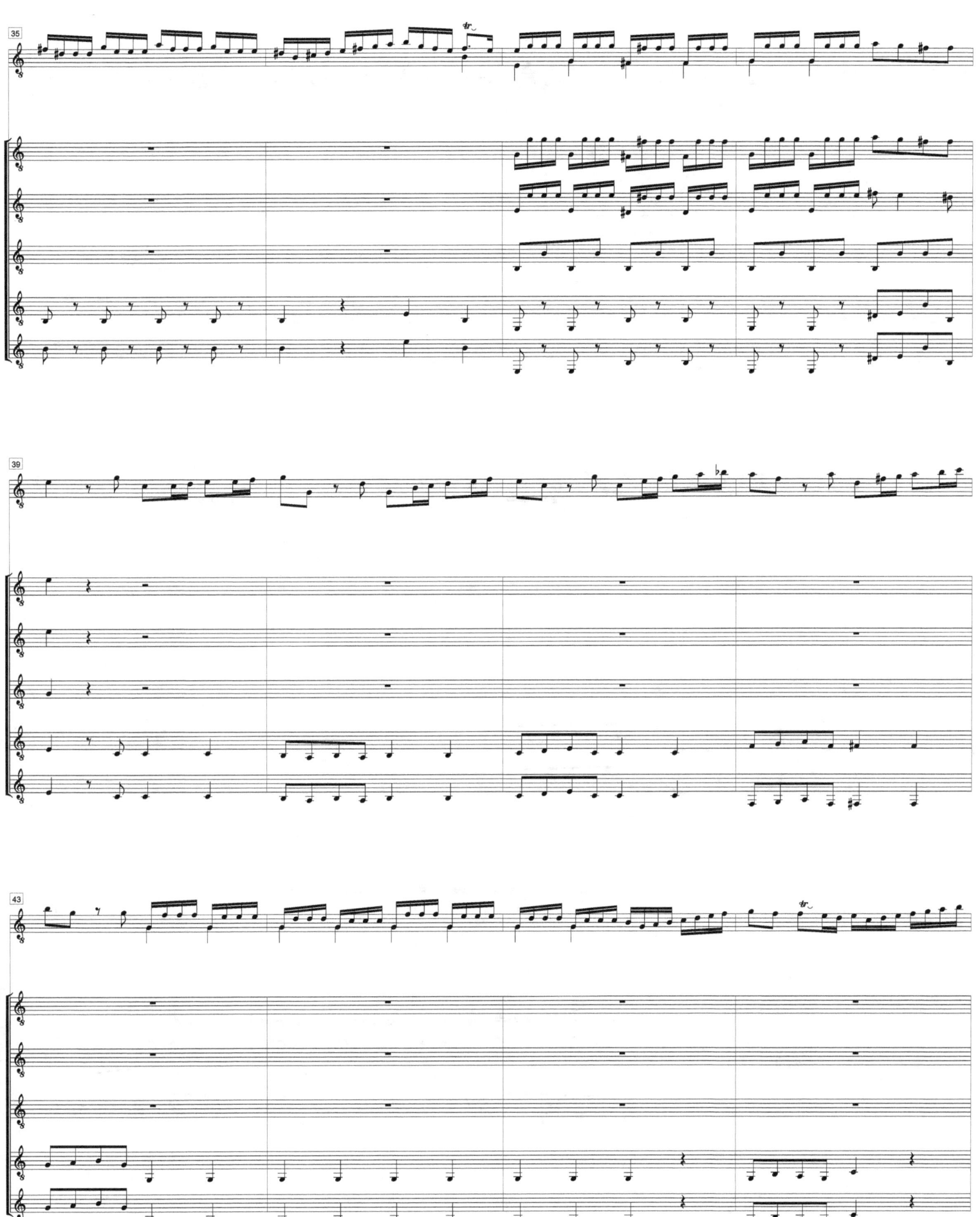

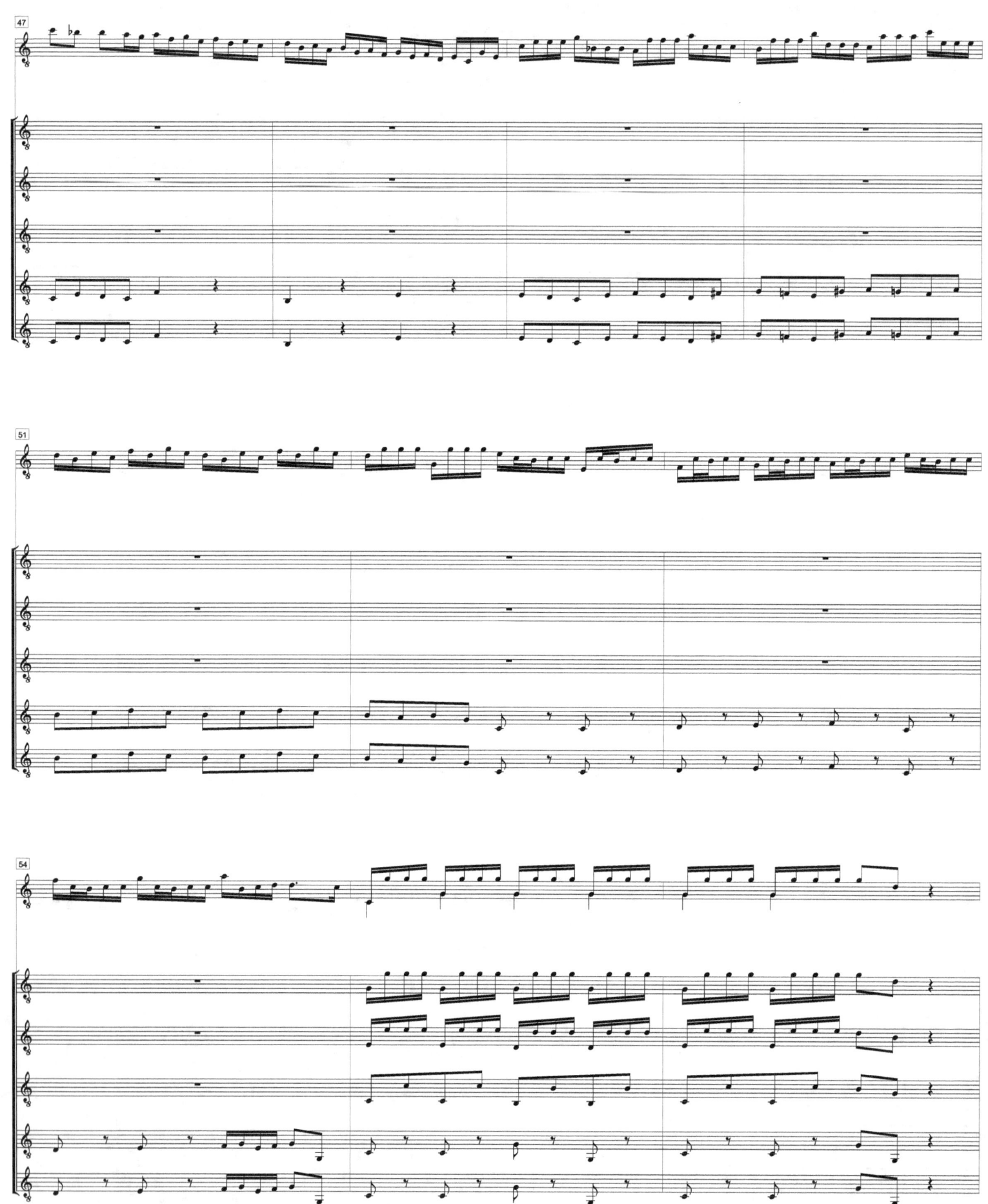

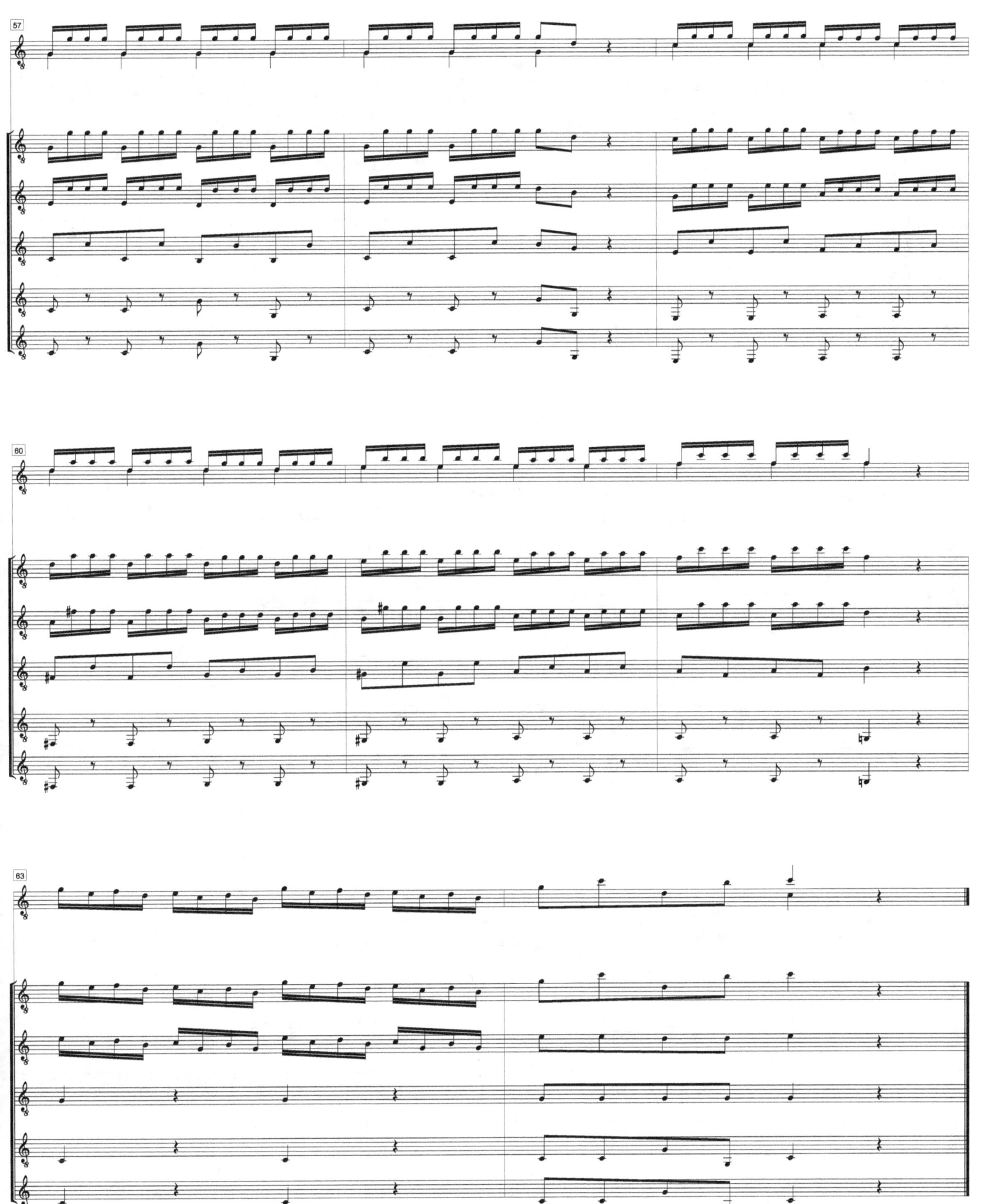

II

Arreglo: Daniel Morgade

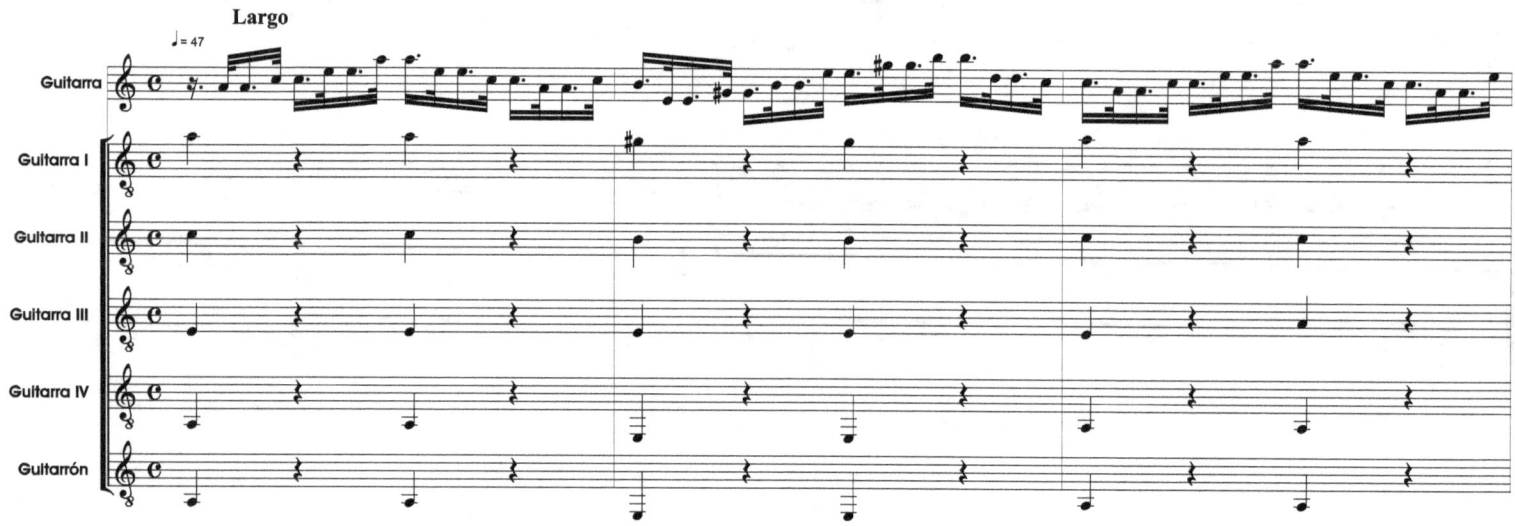
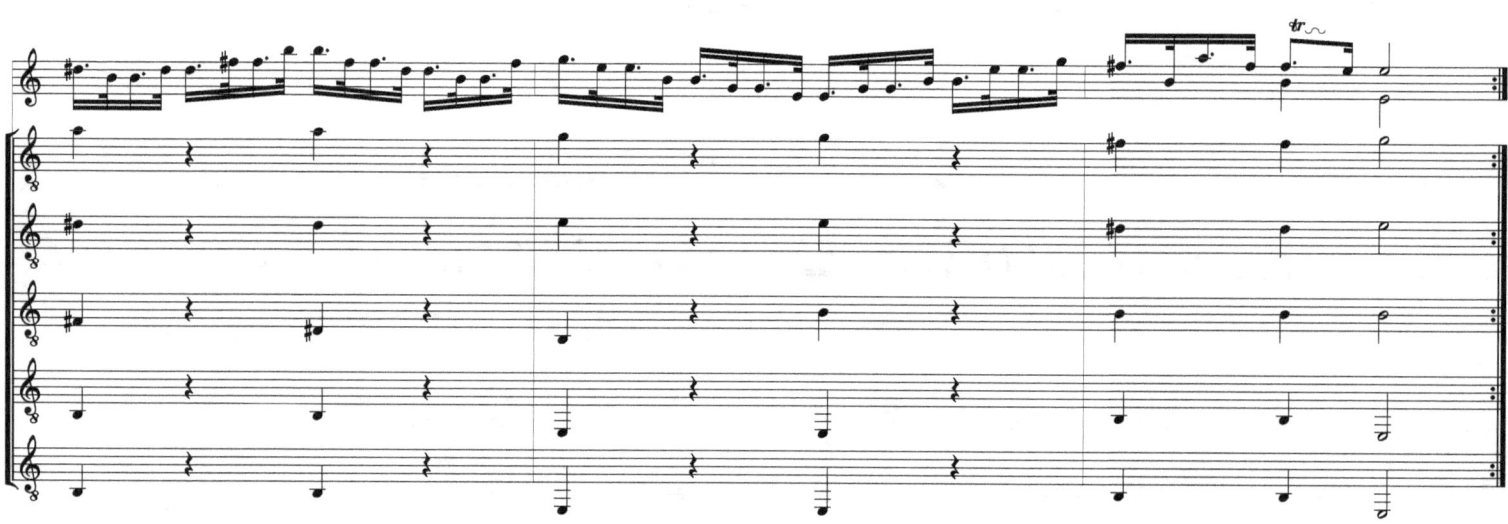
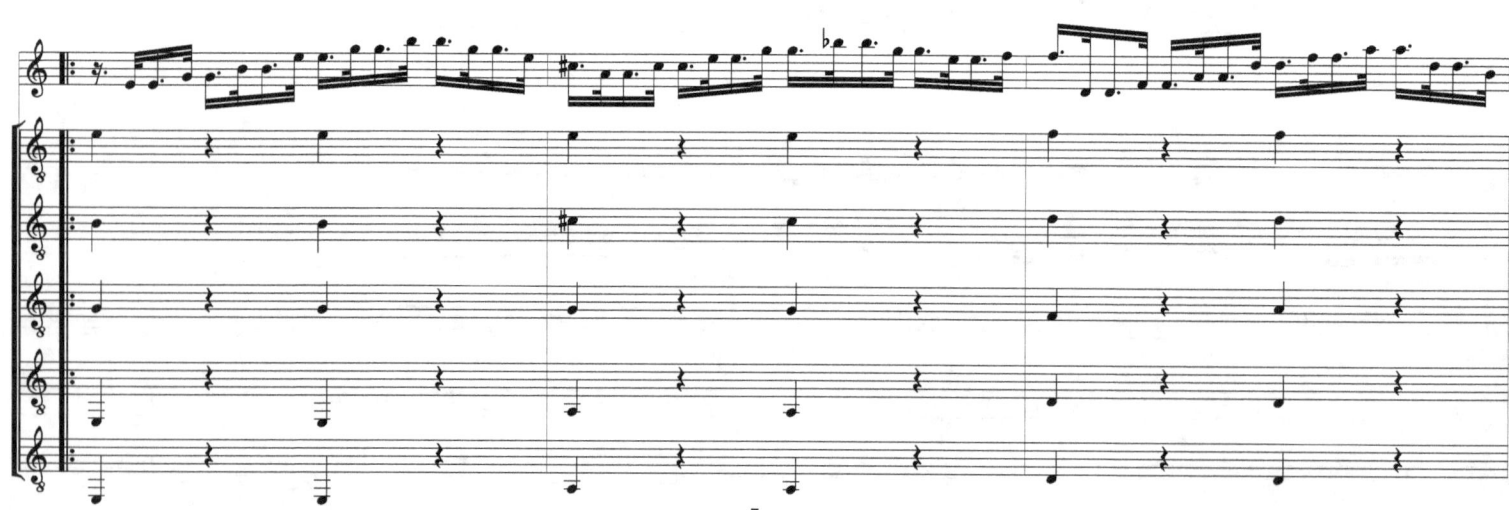

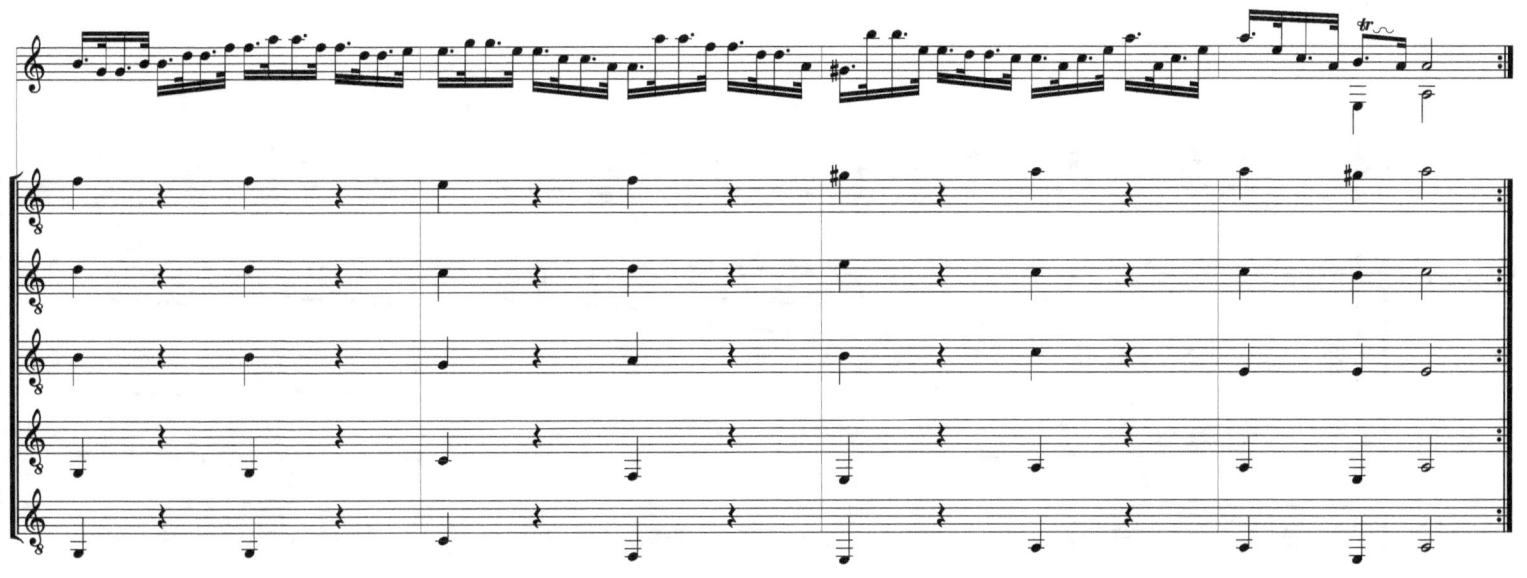

III

Arreglo: Daniel Morgade

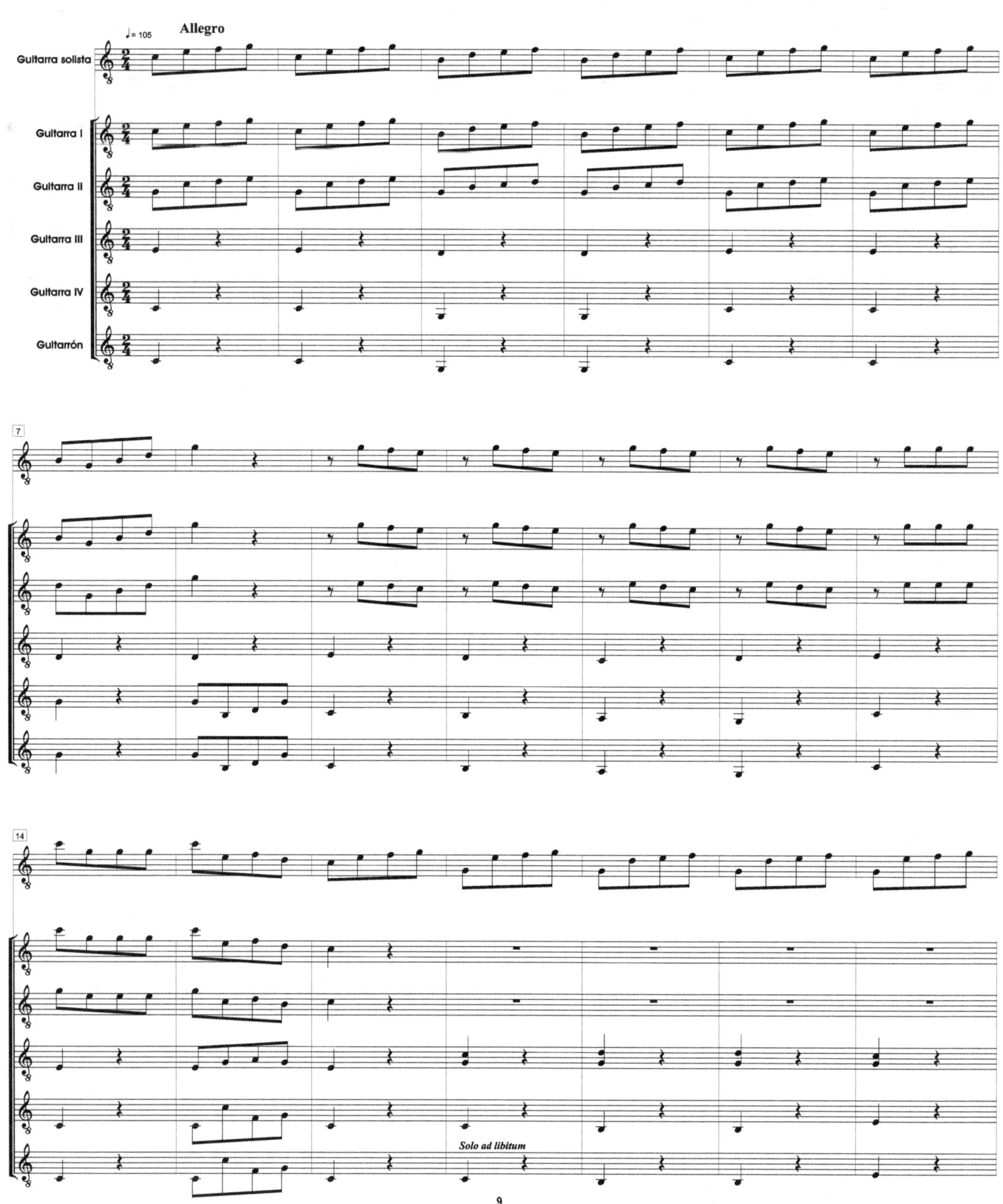

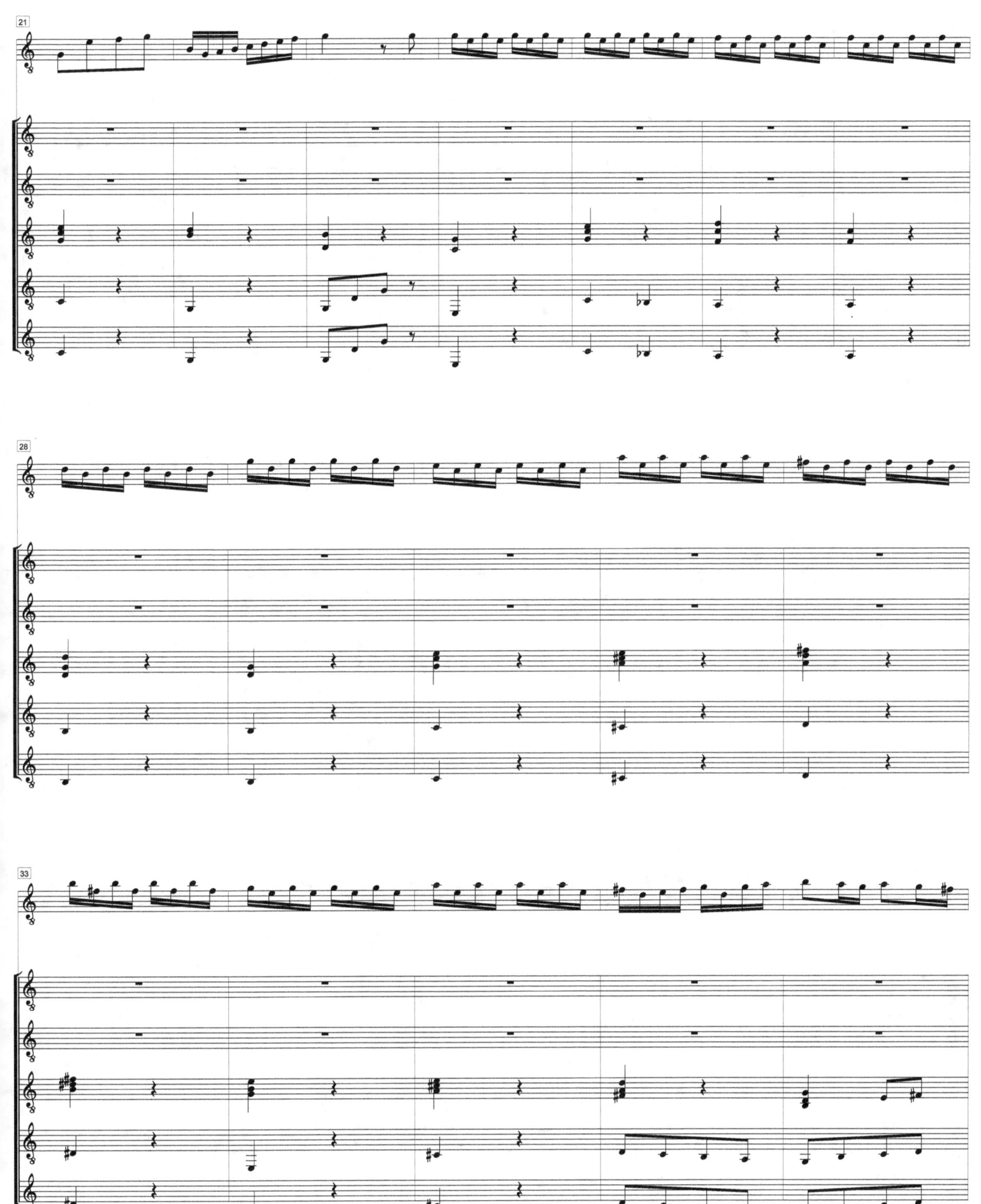

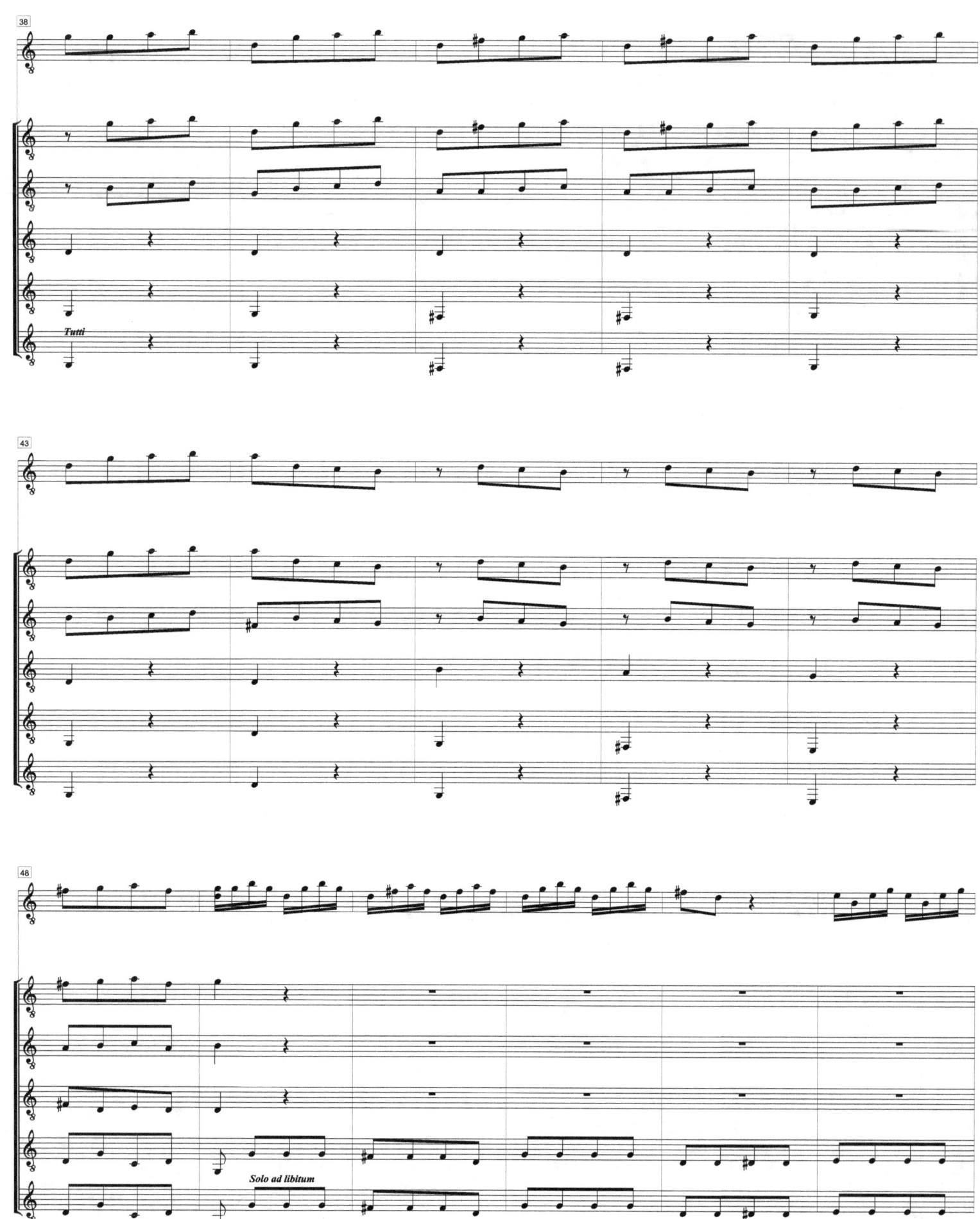

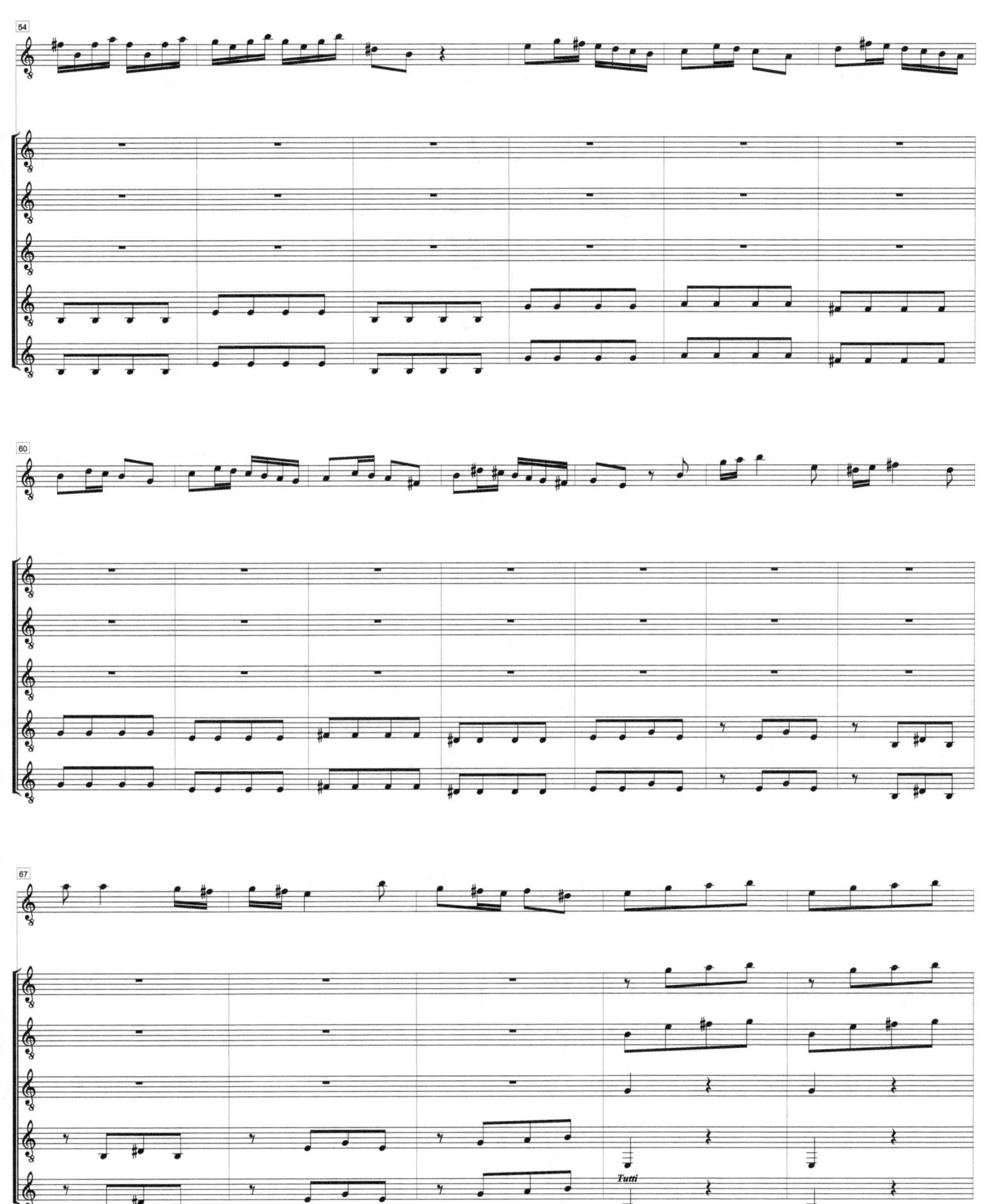

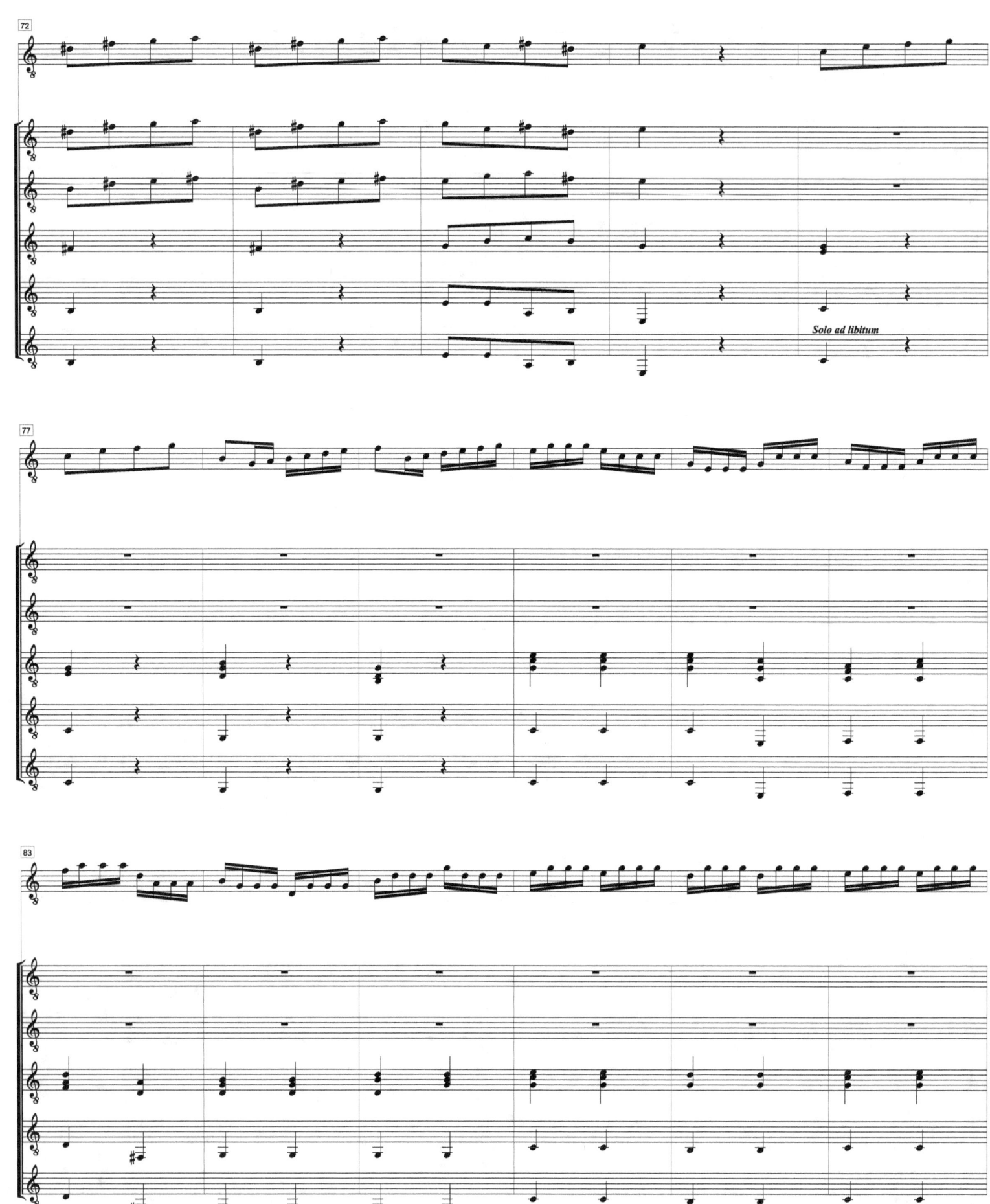

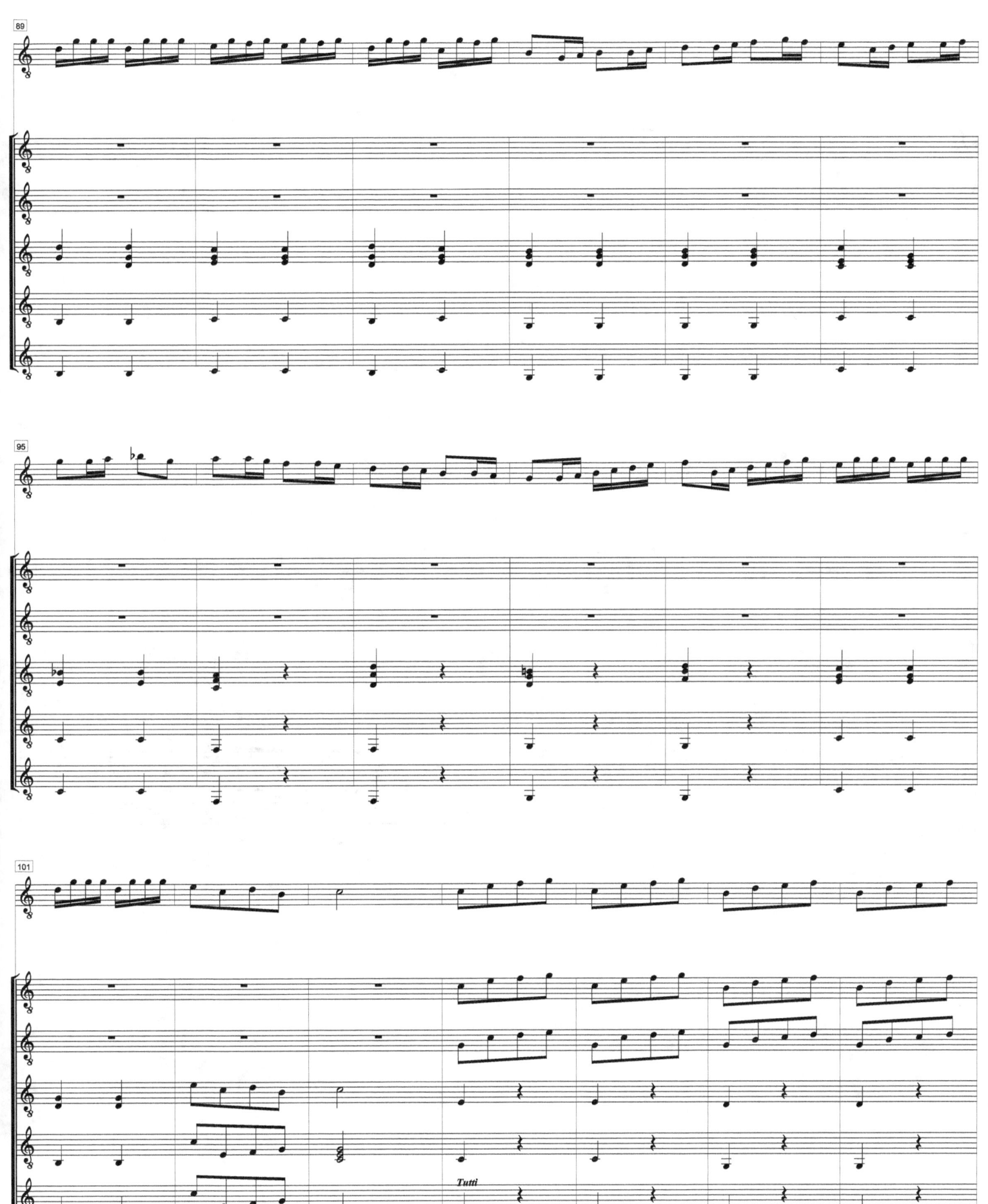

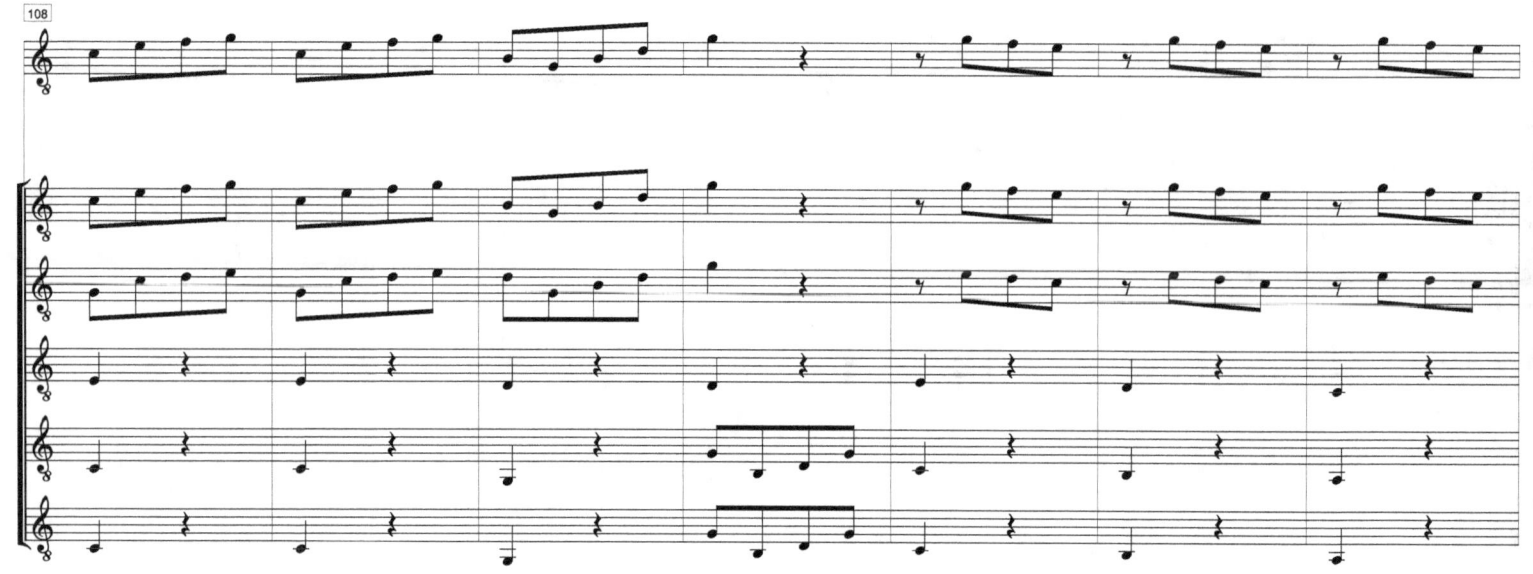
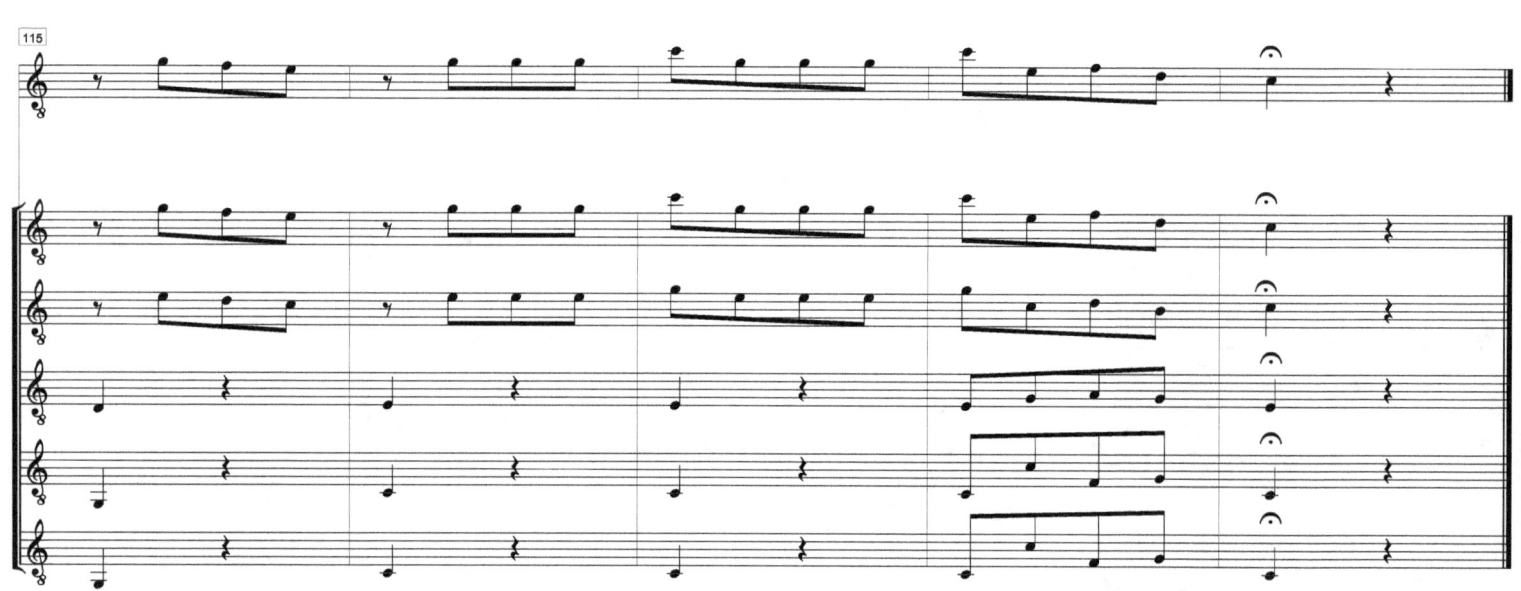

Antonio Vivaldi

(Italia; 1675 - 1741)

Concierto RV425.

Para Mandolina, cuerdas y continuo en Do Mayor.

GUITARRA SOLISTA

Arreglo para Guitarra solista y Orquesta de Guitarras
Daniel Morgade

Lulu.com

Lulu.com

Concierto RV425 en Do Mayor
Para Mandolina, arcos y cembalo

I

Arreglo: Daniel Morgade

Antonio Vivaldi
(Italia; 1675? - 1741)

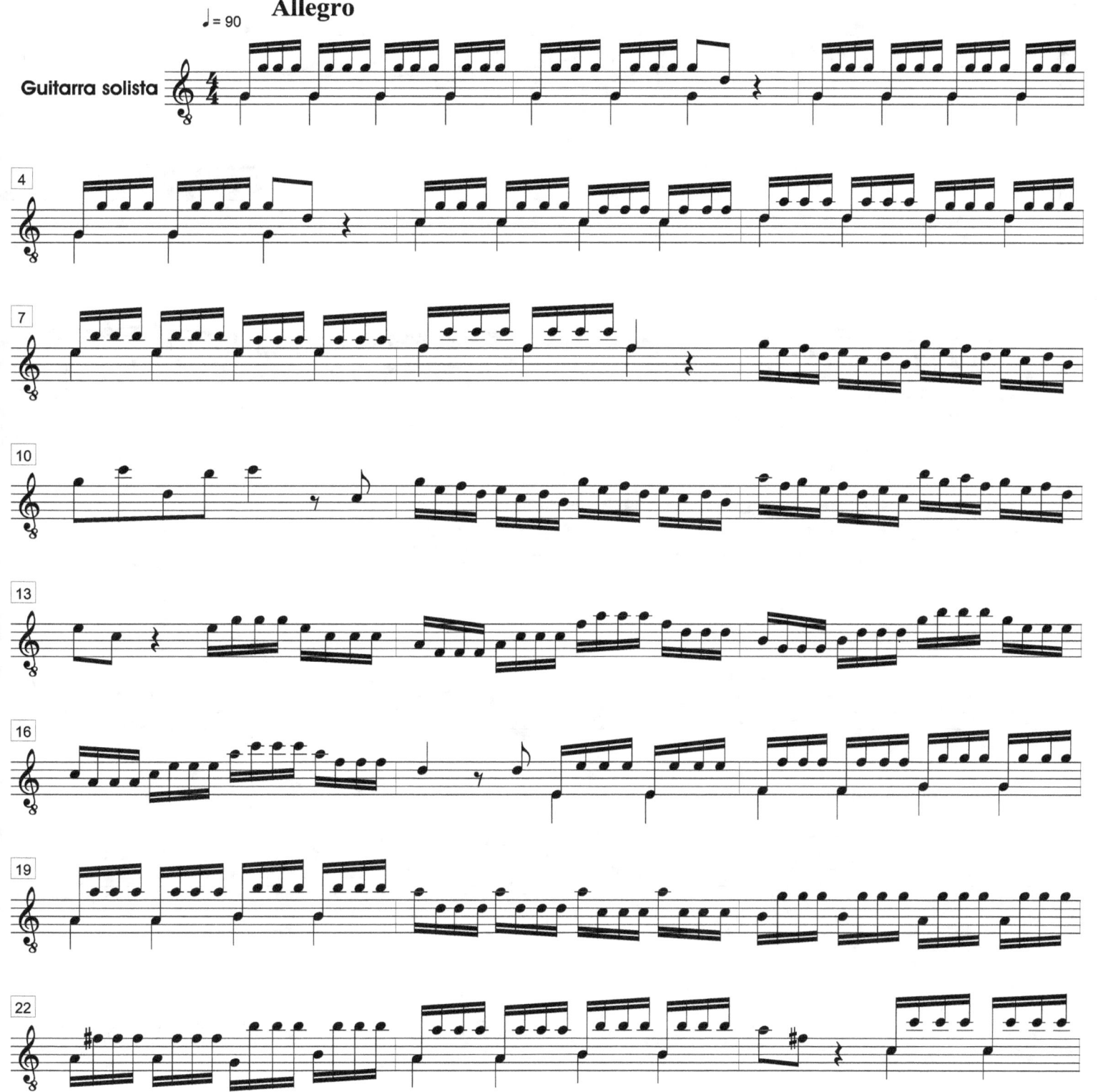

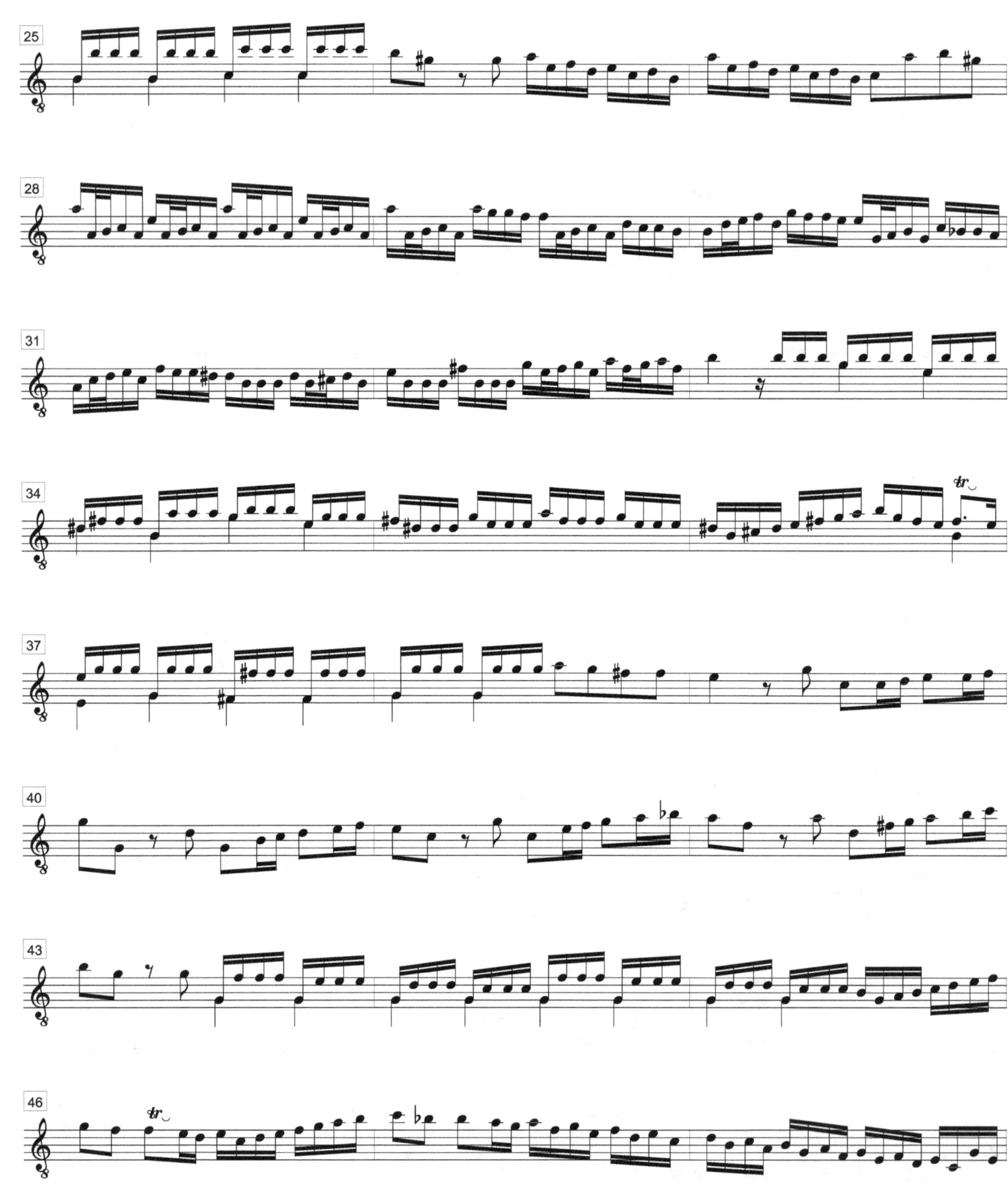

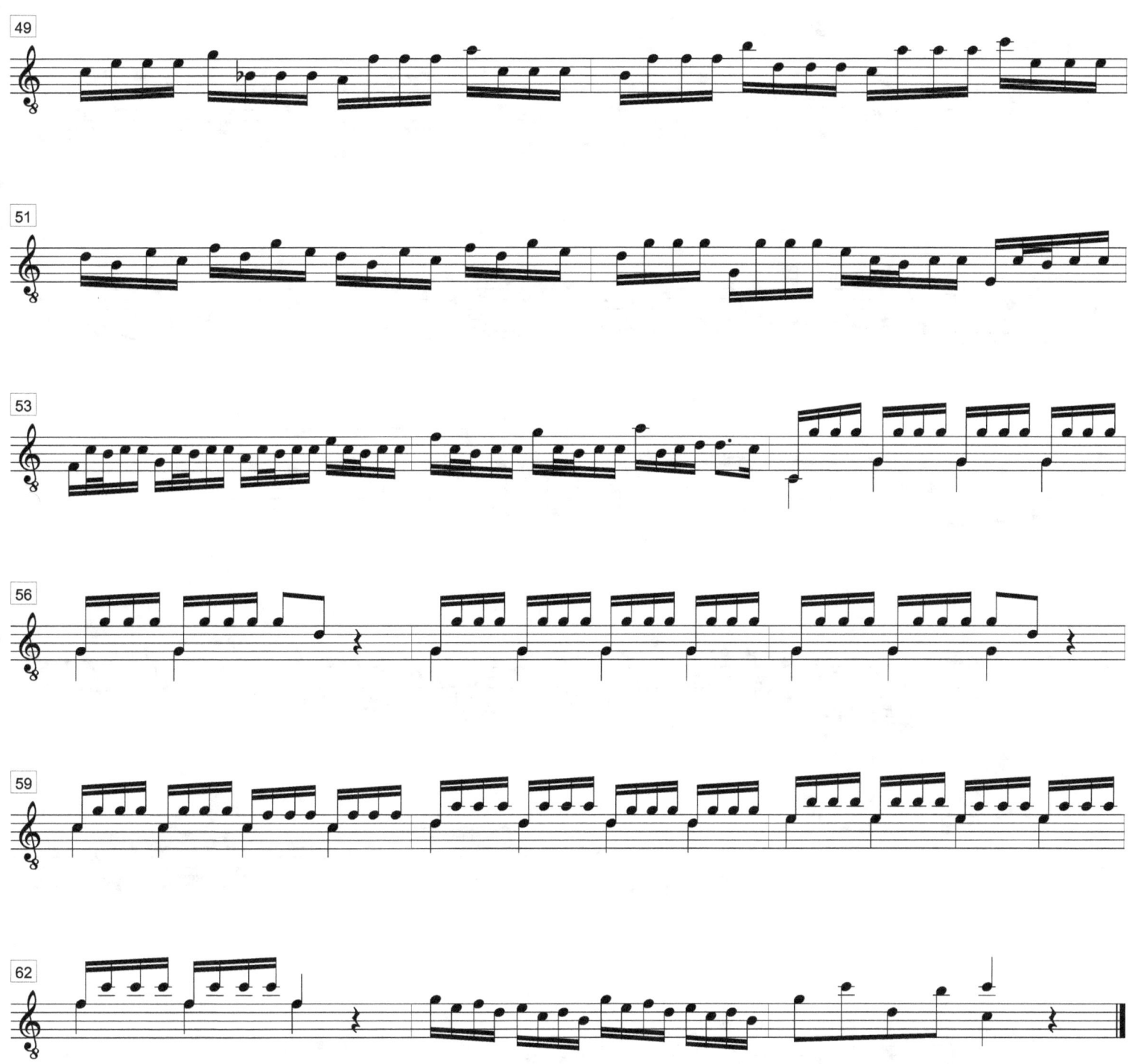

II

Arreglo: Daniel Morgade

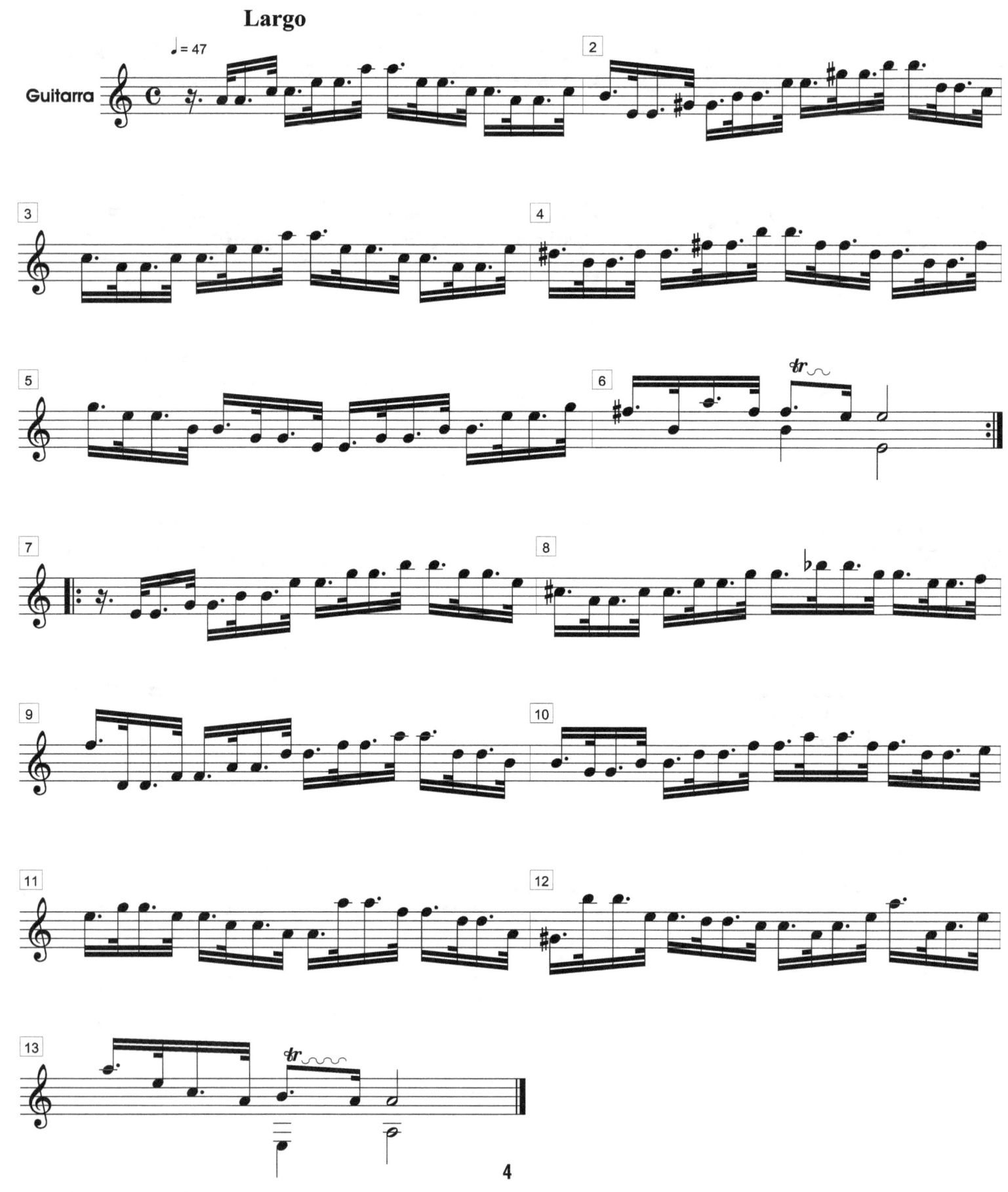

III

Arreglo: Daniel Morgade

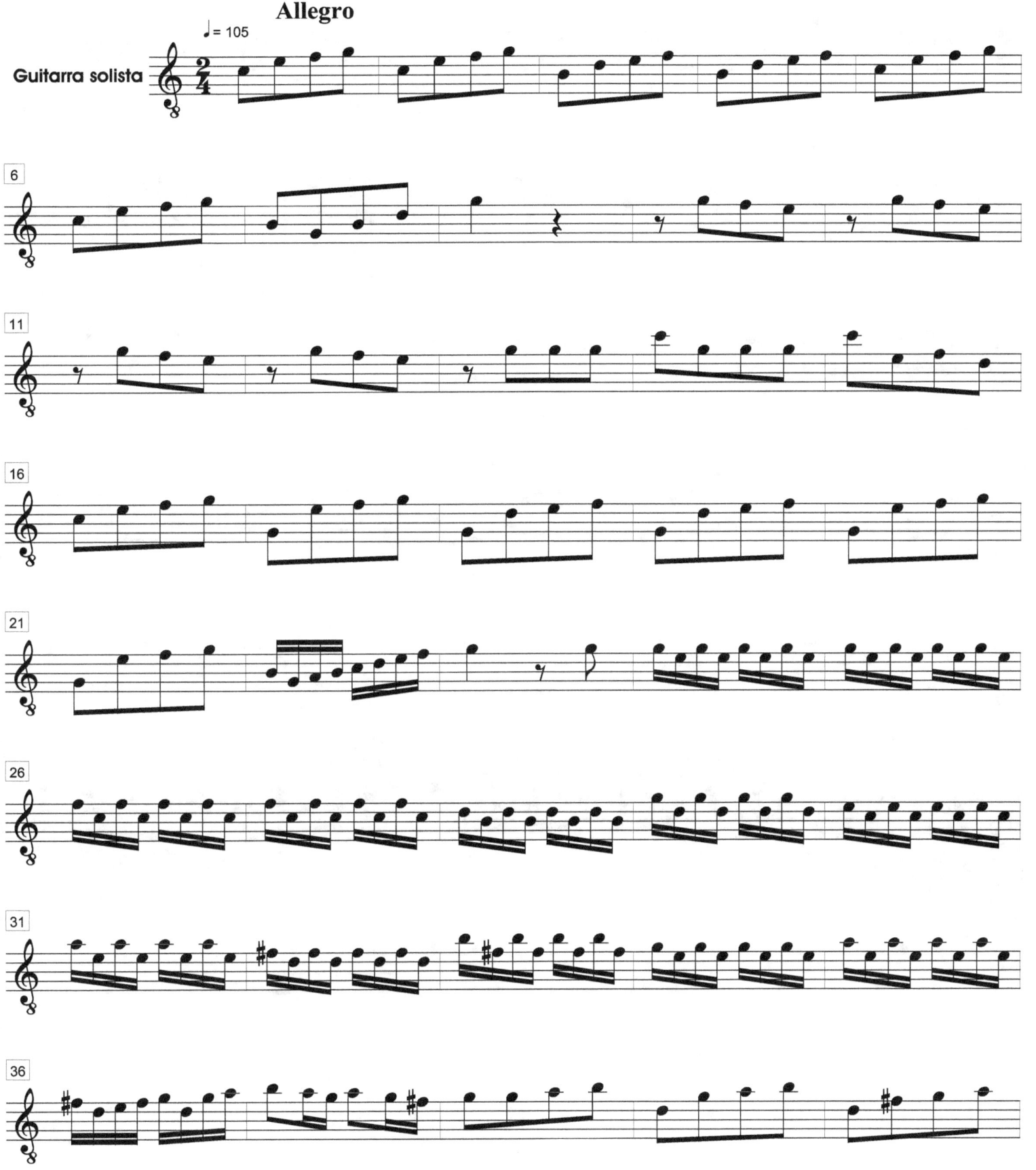

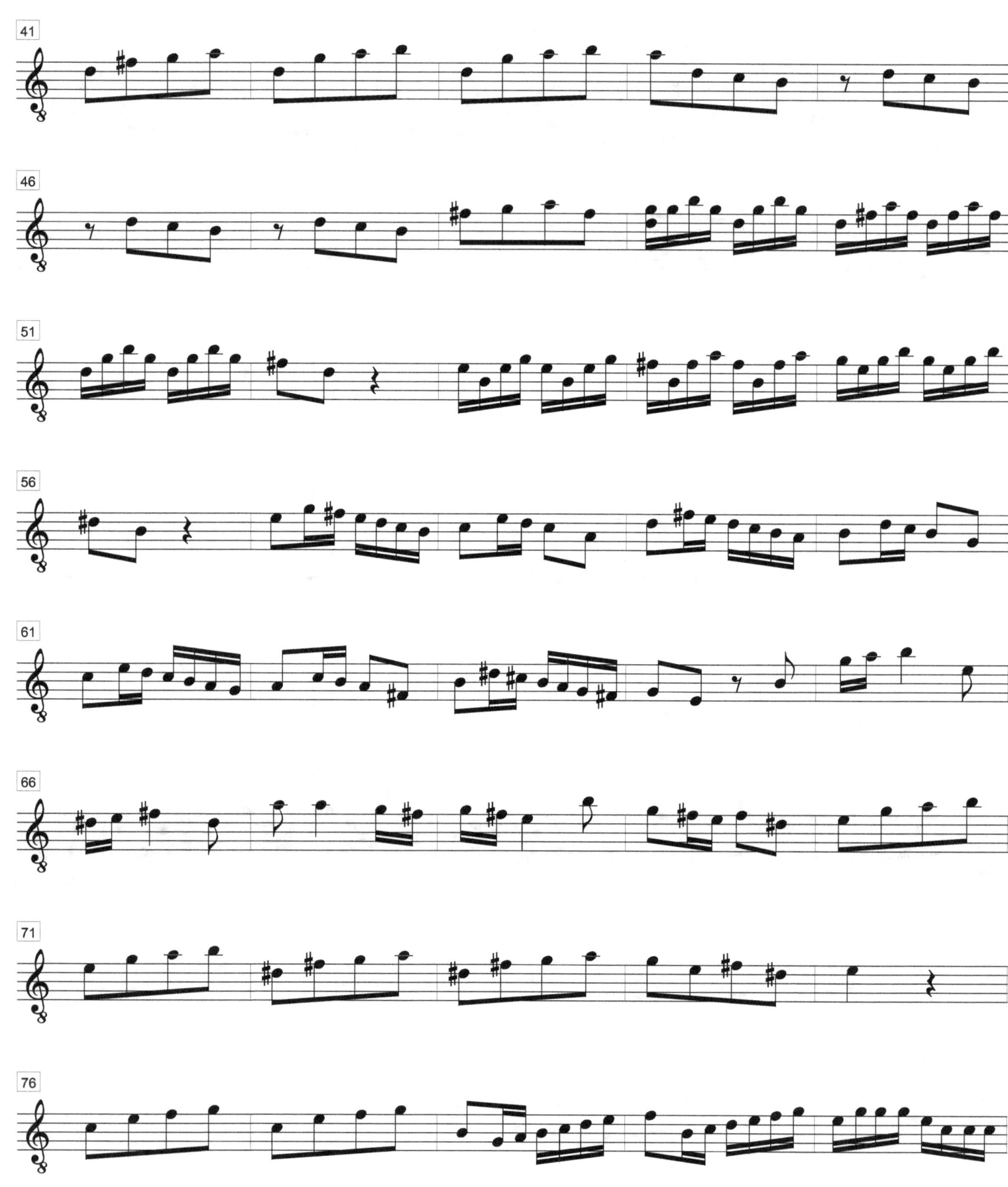

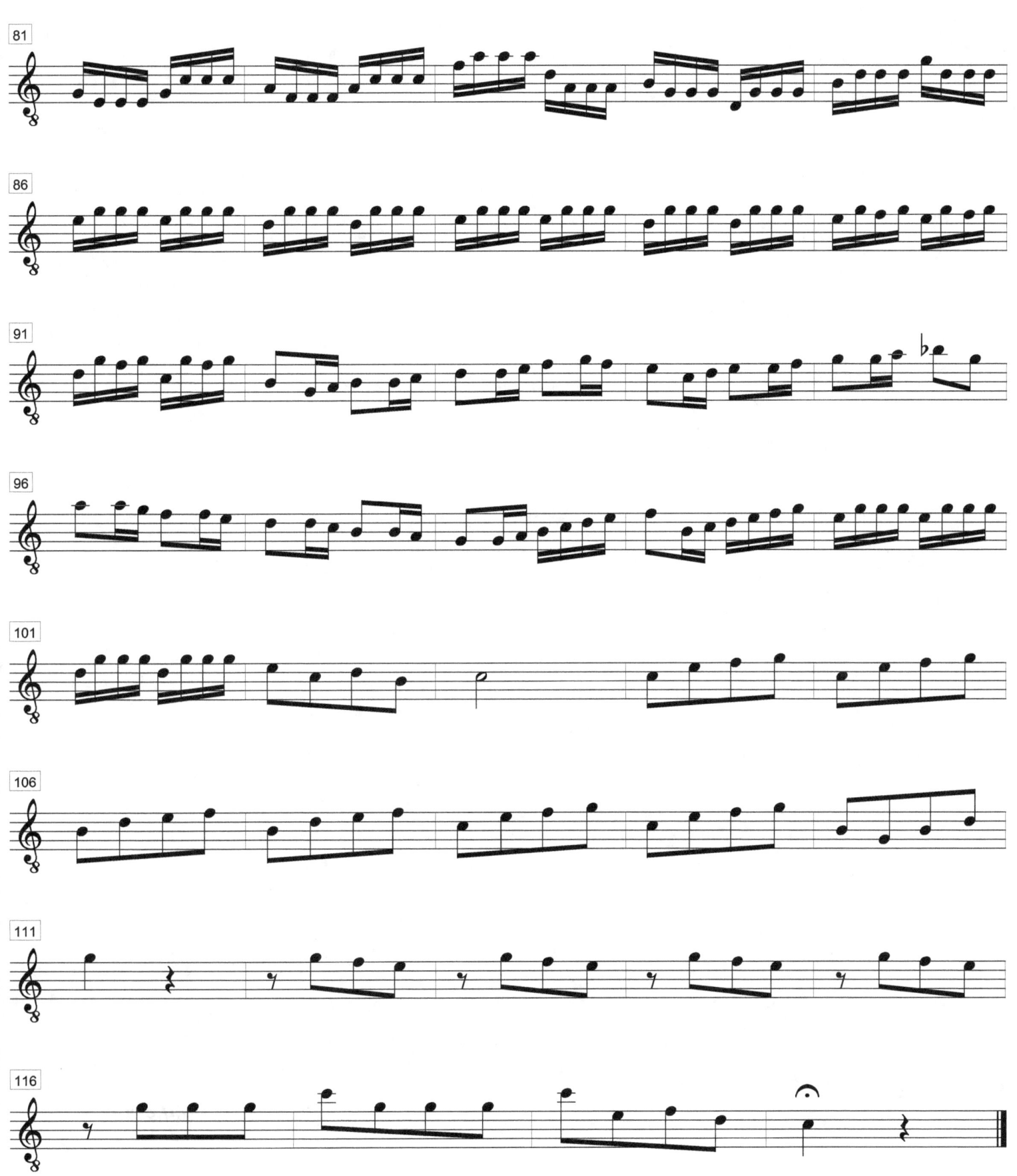

Lulu.com

Antonio Vivaldi

(Italia; 1675 - 1741)

Concierto RV425.

Para Mandolina, cuerdas y continuo en Do Mayor.

PARTES DE ORQUESTA

Arreglo para Guitarra solista y Orquesta de Guitarras
Daniel Morgade

Lulu.com

Concierto RV425 en Do Mayor

Para Mandolina, arcos y cembalo

I

Arreglo: Daniel Morgade

Antonio Vivaldi
(Italia; 1675? - 1741)

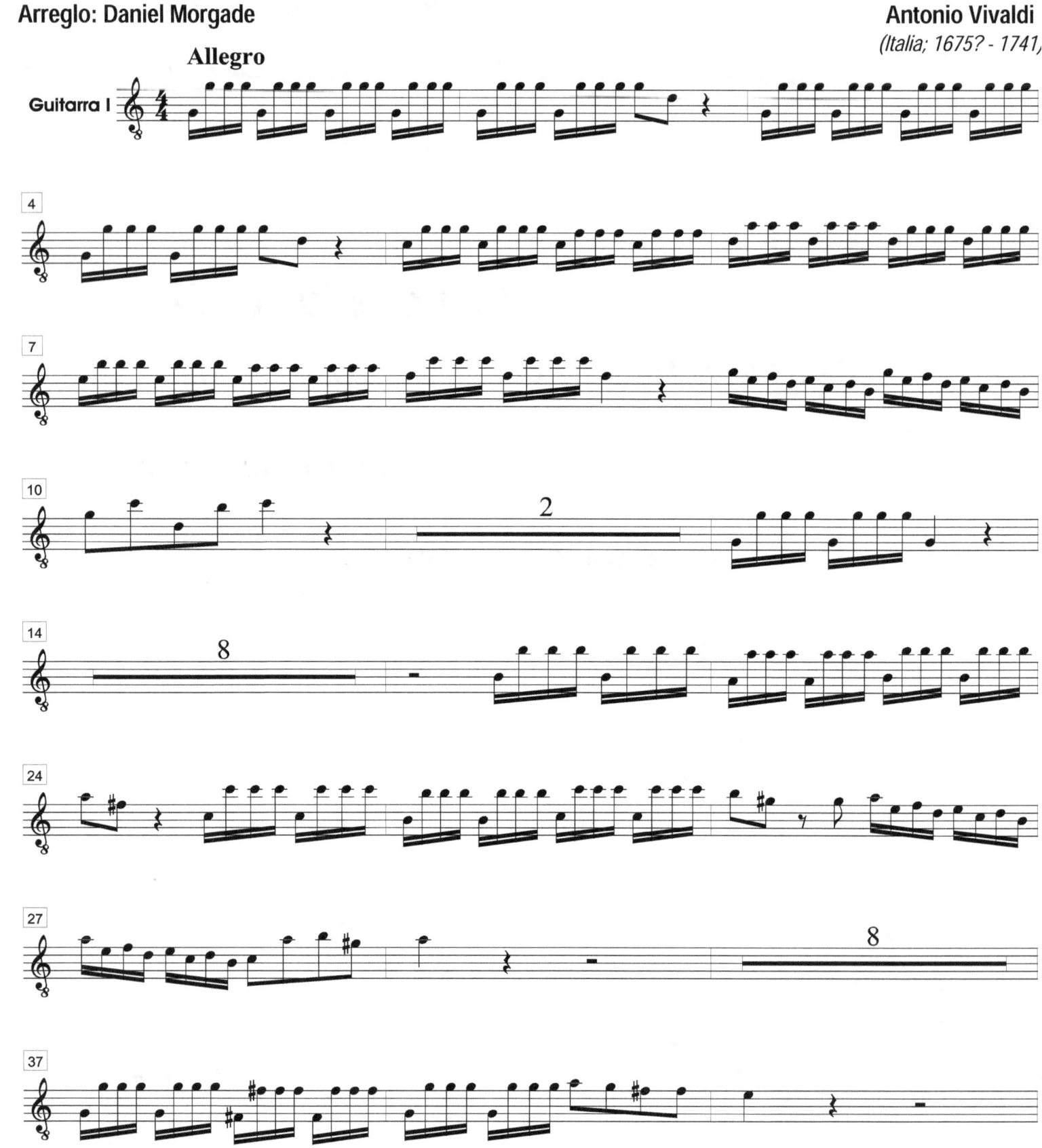

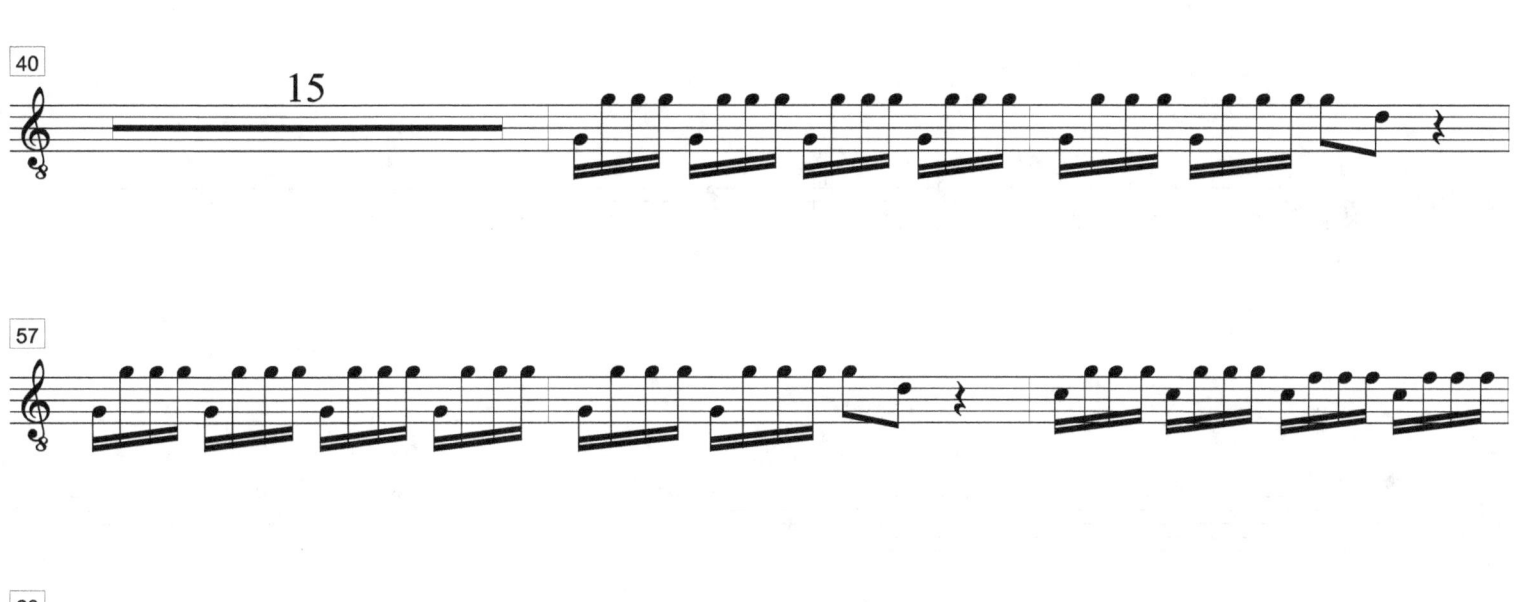
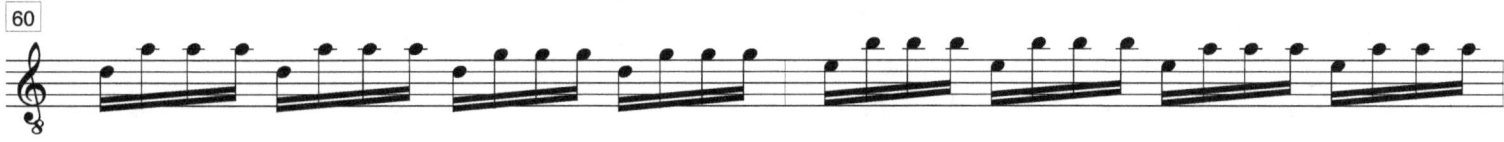
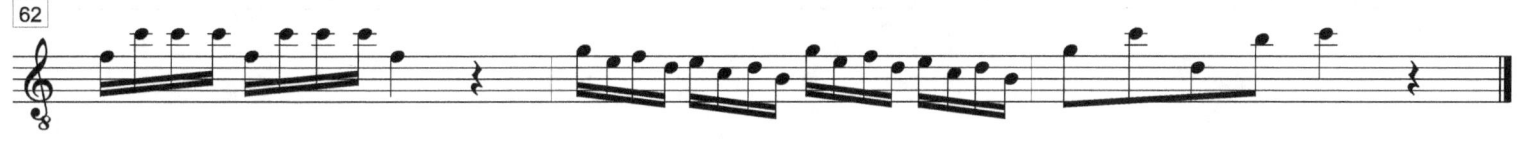

II

Arreglo: Daniel Morgade

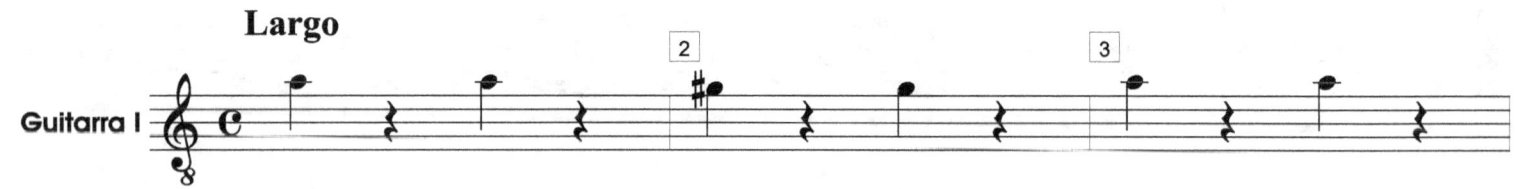
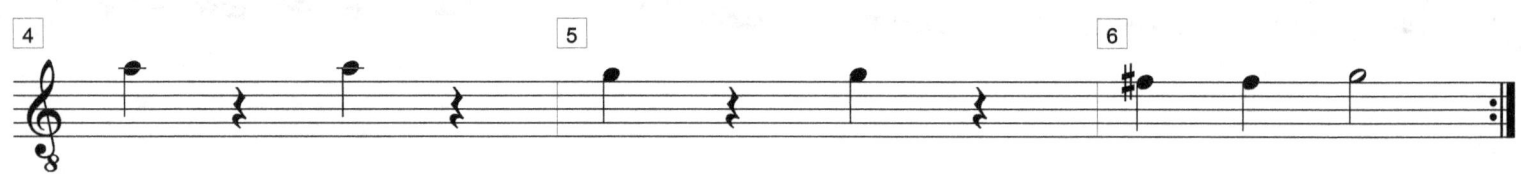
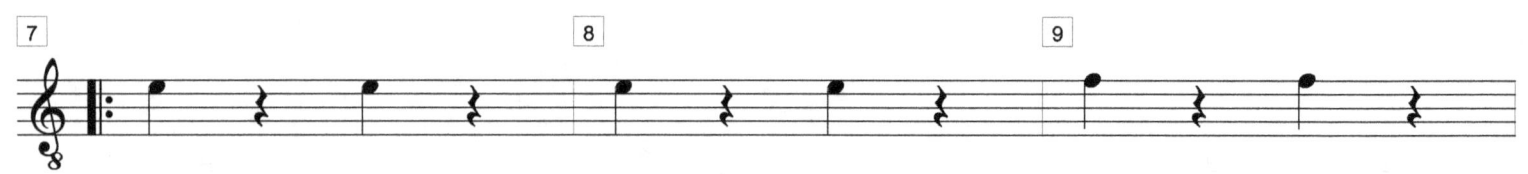
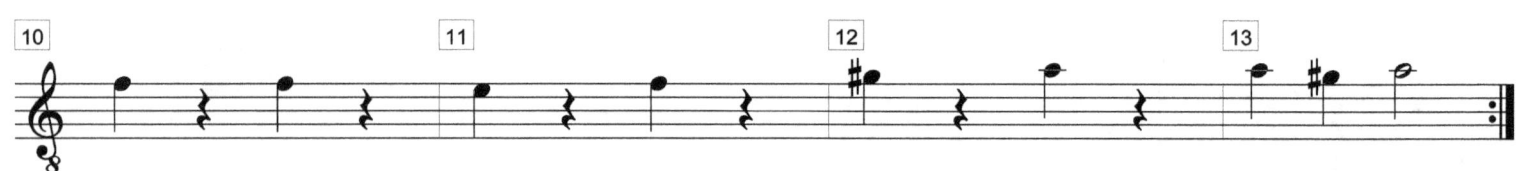

III

Arreglo: Daniel Morgade

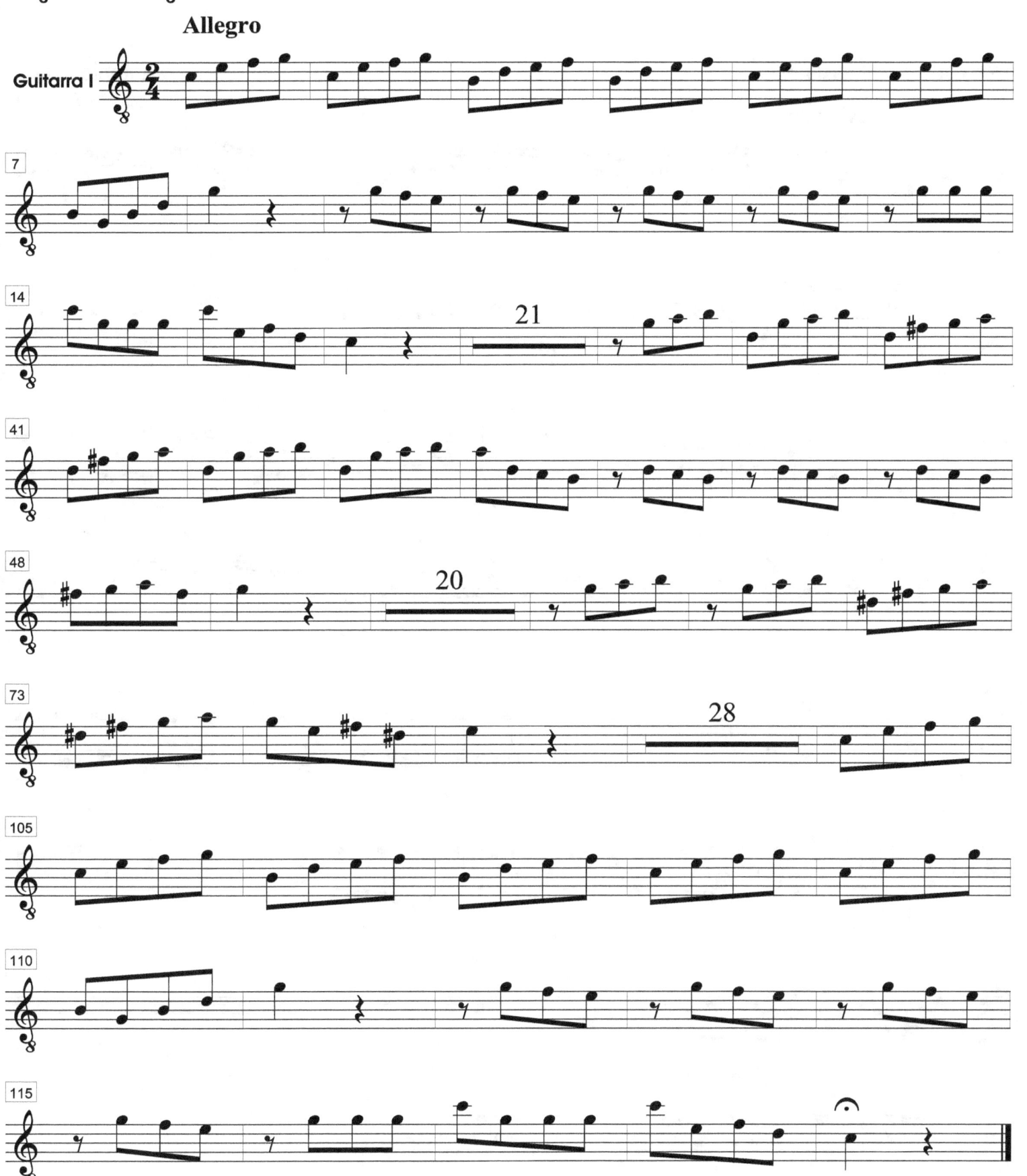

Concierto RV425 en Do Mayor

Para Mandolina, arcos y cembalo

I

Arreglo: Daniel Morgade

Antonio Vivaldi
(Italia; 1675? - 1741)

Allegro

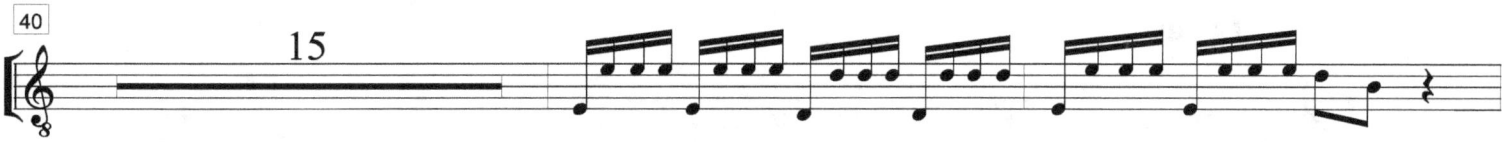
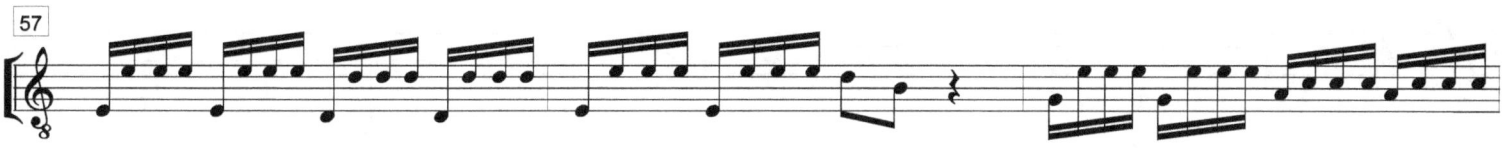
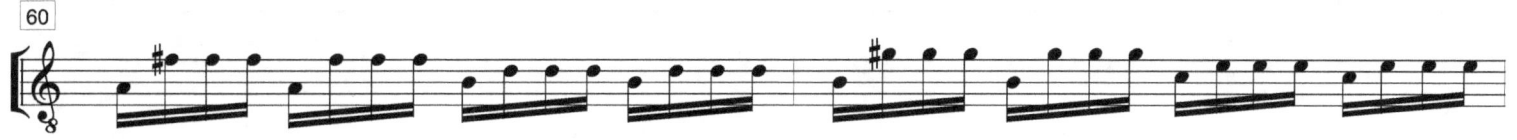
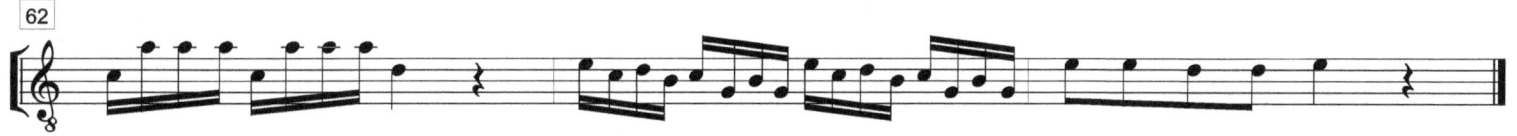

II

Arreglo: Daniel Morgade

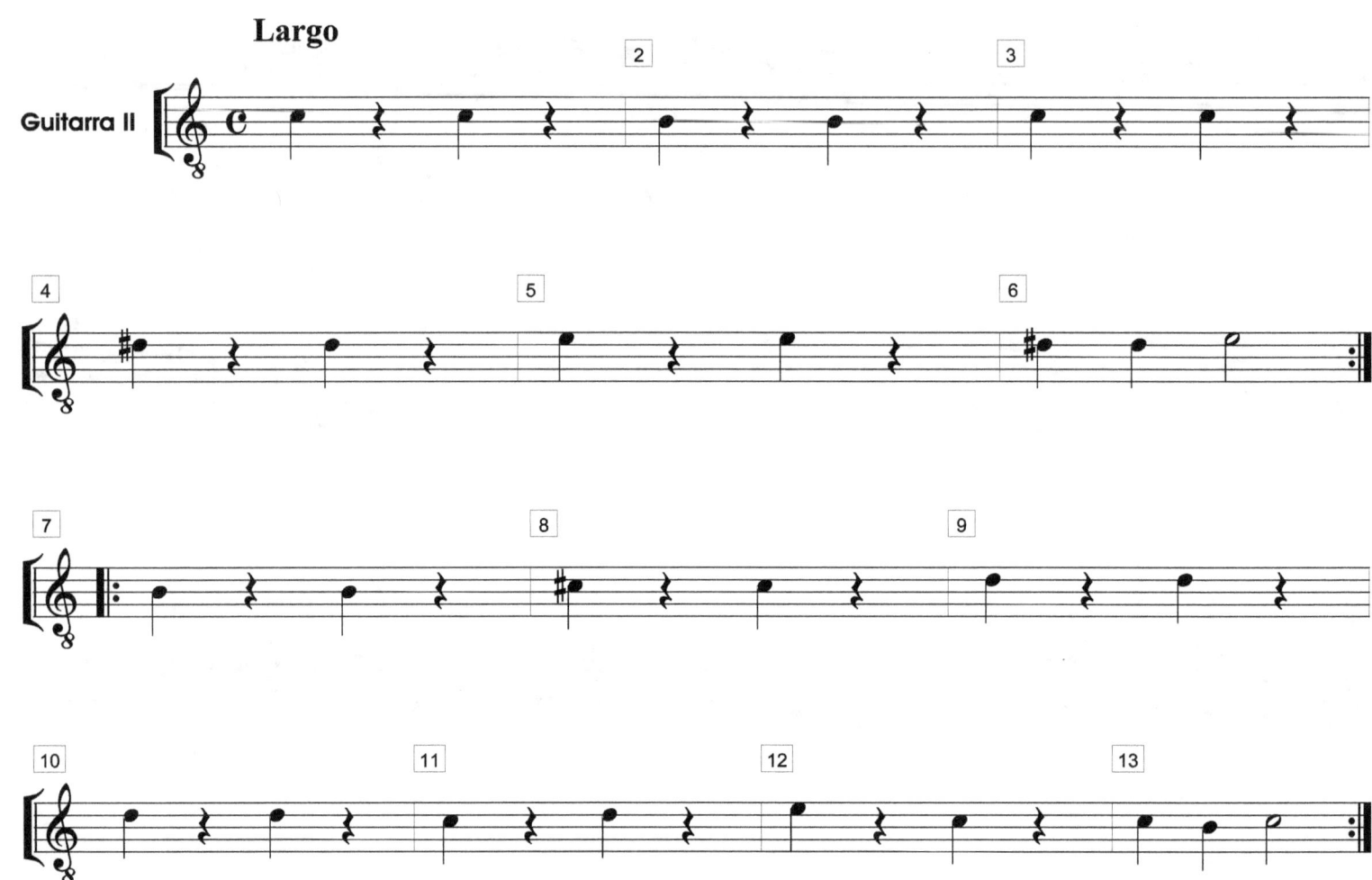

III

Arreglo: Daniel Morgade

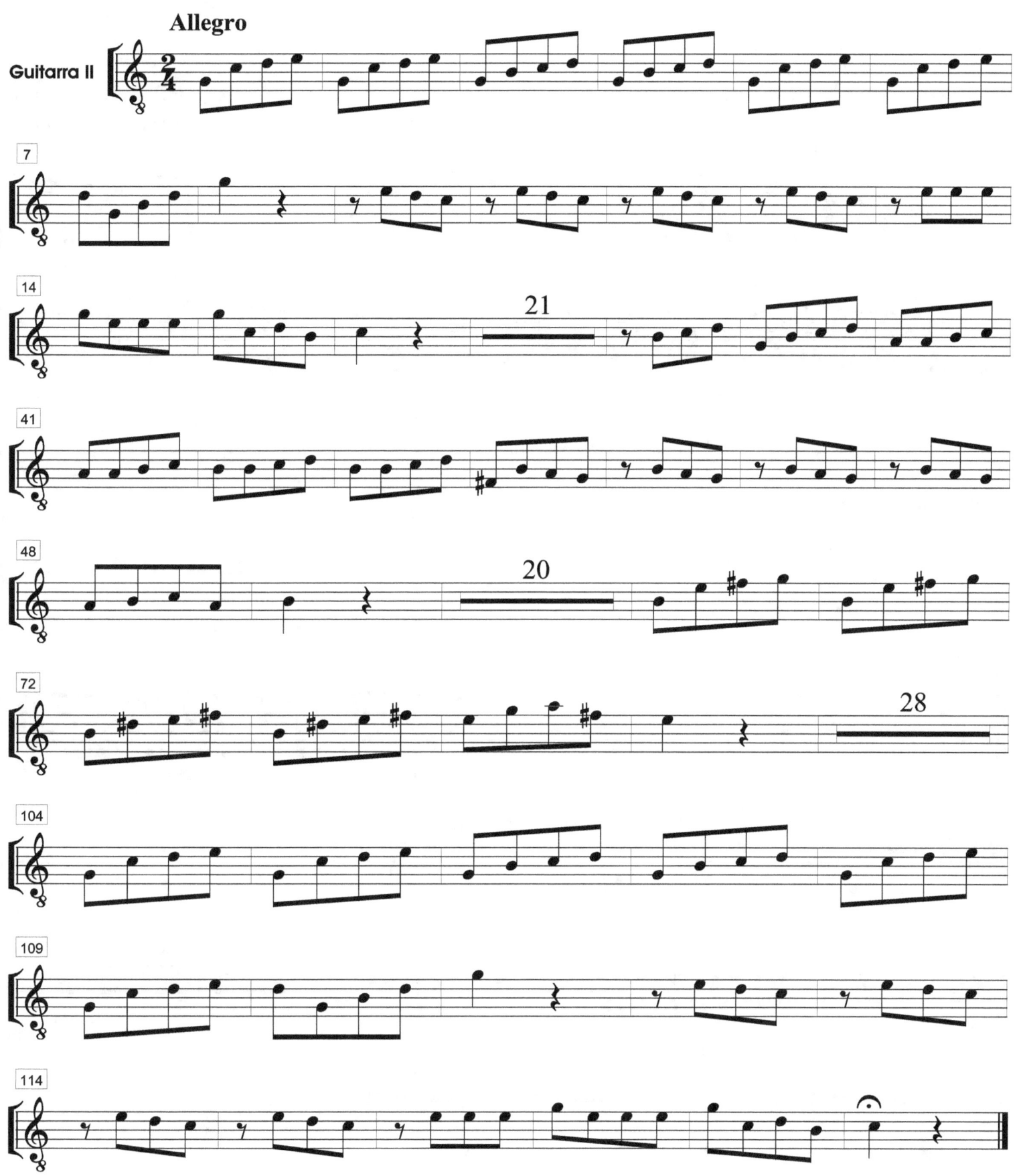

Concierto RV425 en Do Mayor

Para Mandolina, arcos y cembalo

I

Arreglo: Daniel Morgade

Antonio Vivaldi
(Italia; 1675? - 1741)

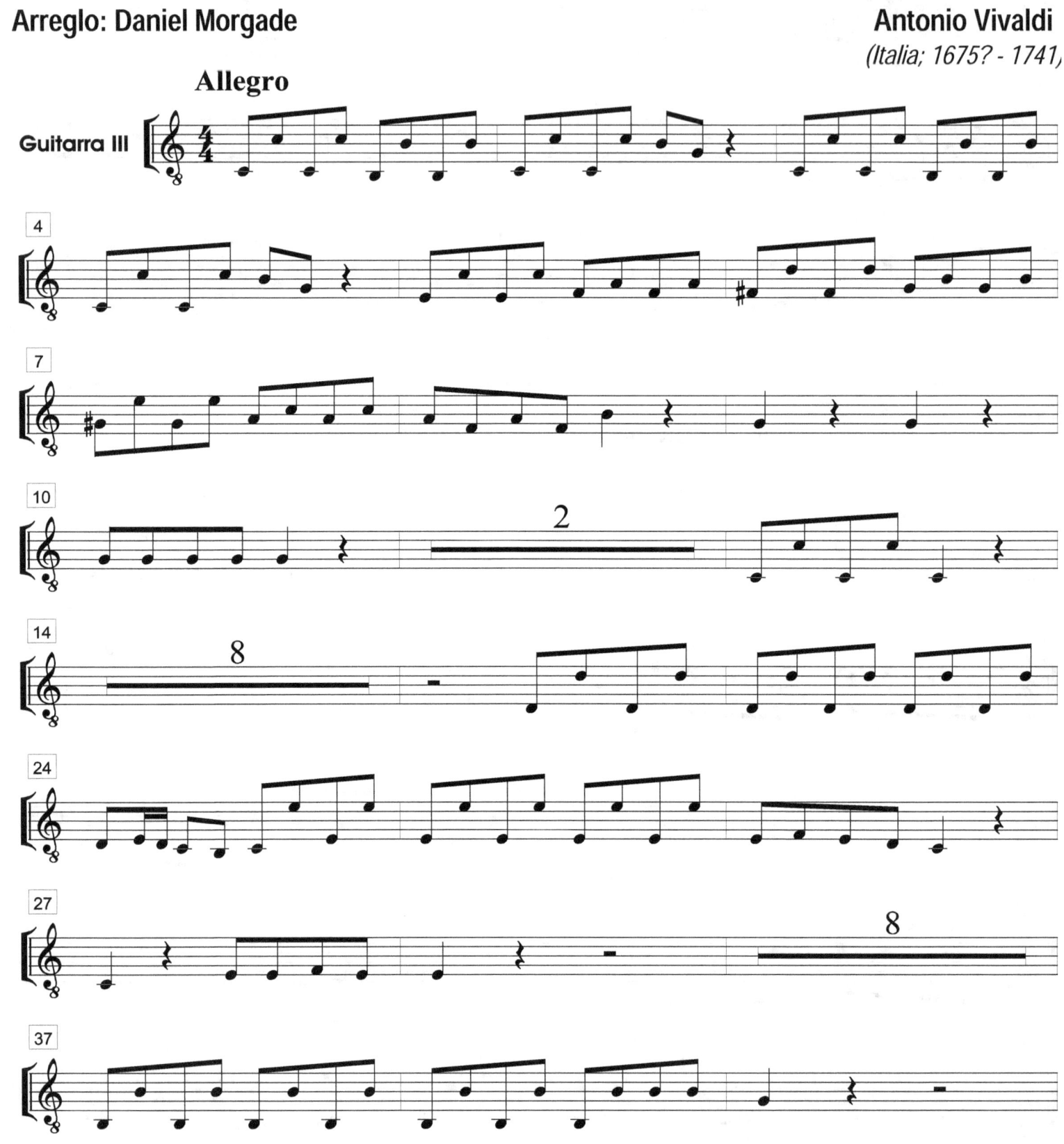

II

Arreglo: Daniel Morgade

Largo

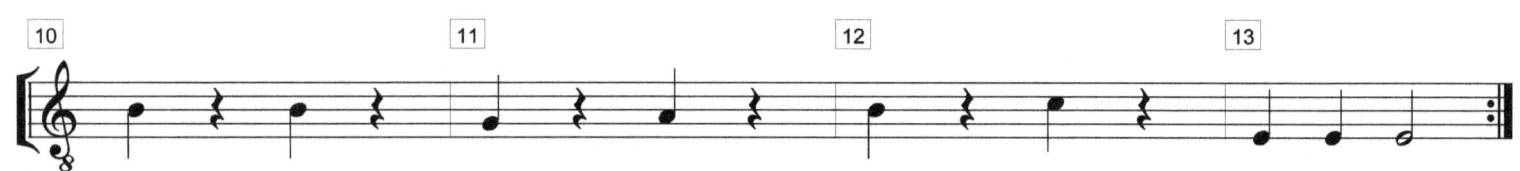

III

Arreglo: Daniel Morgade

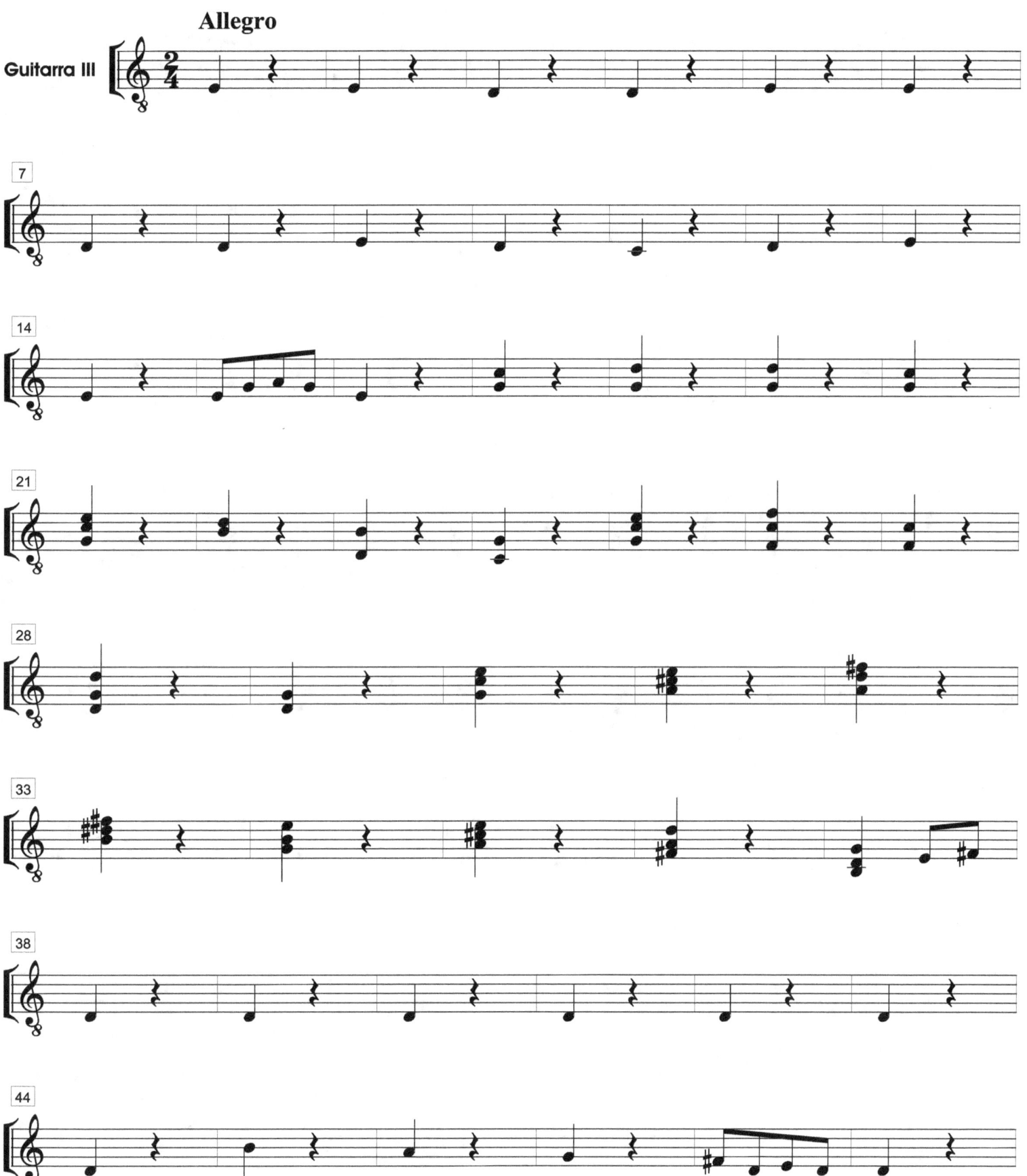

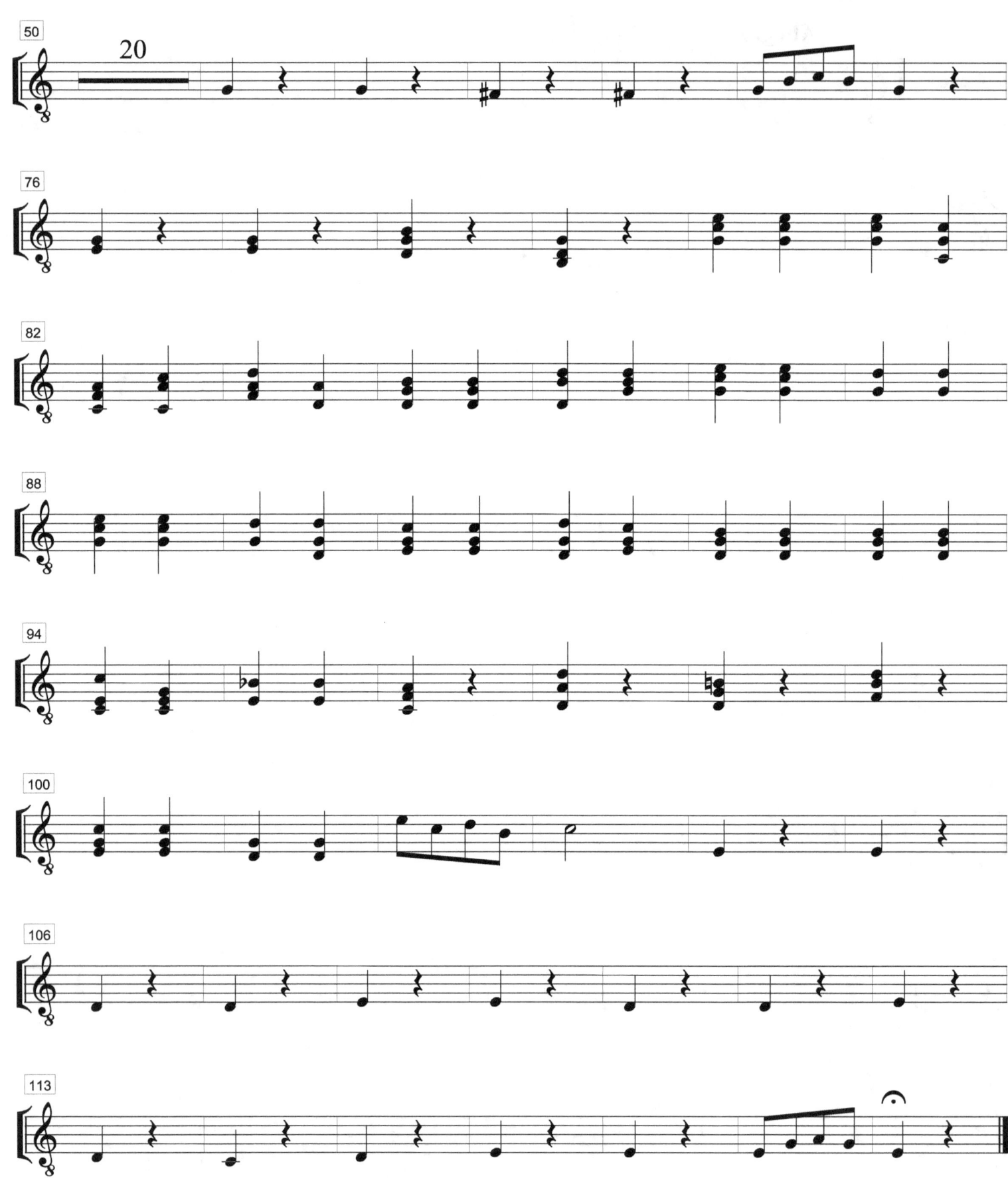

Concierto RV425 en Do Mayor
Para Mandolina, arcos y cembalo

I

Arreglo: Daniel Morgade

Antonio Vivaldi
(Italia; 1675? - 1741,

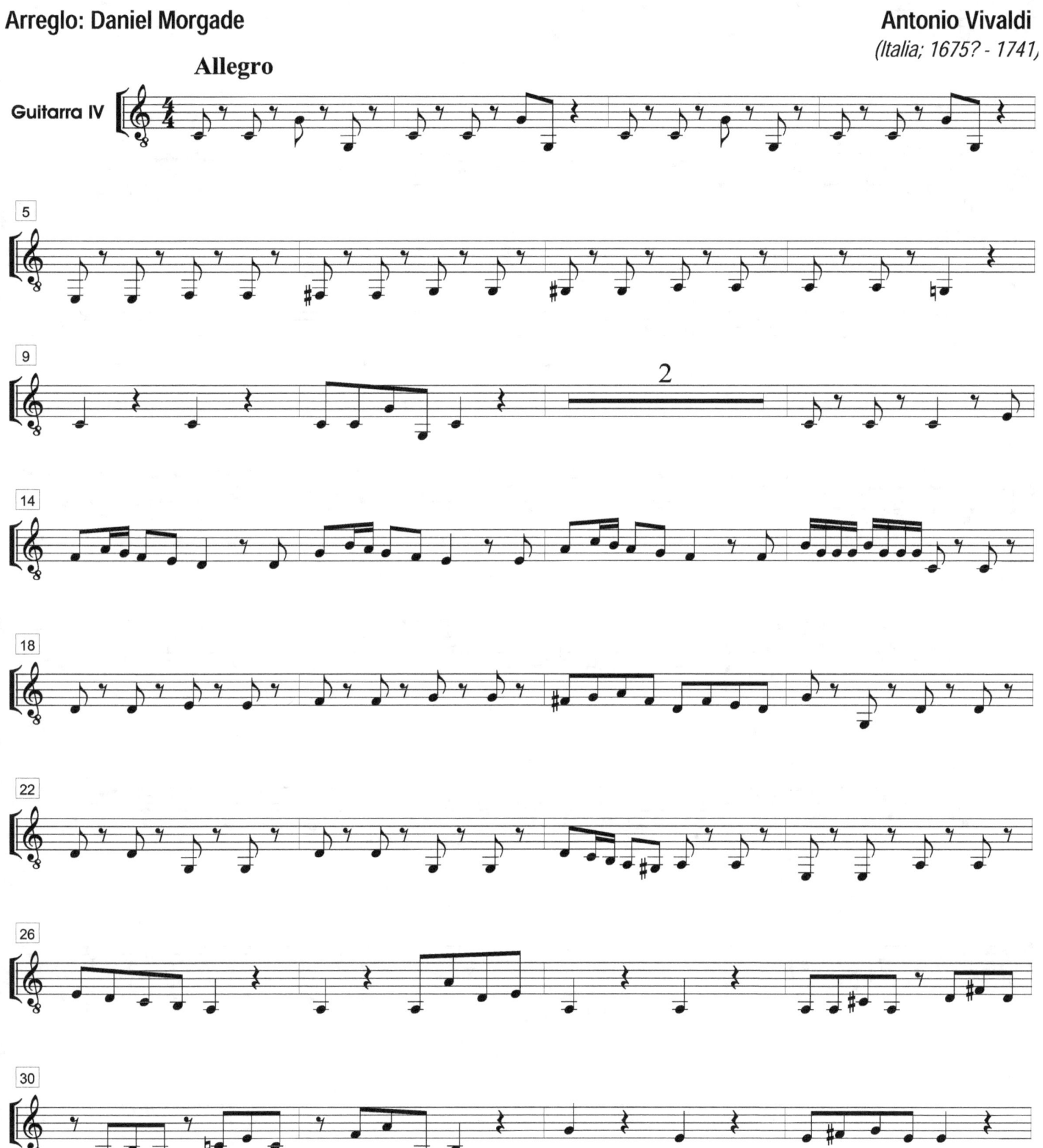

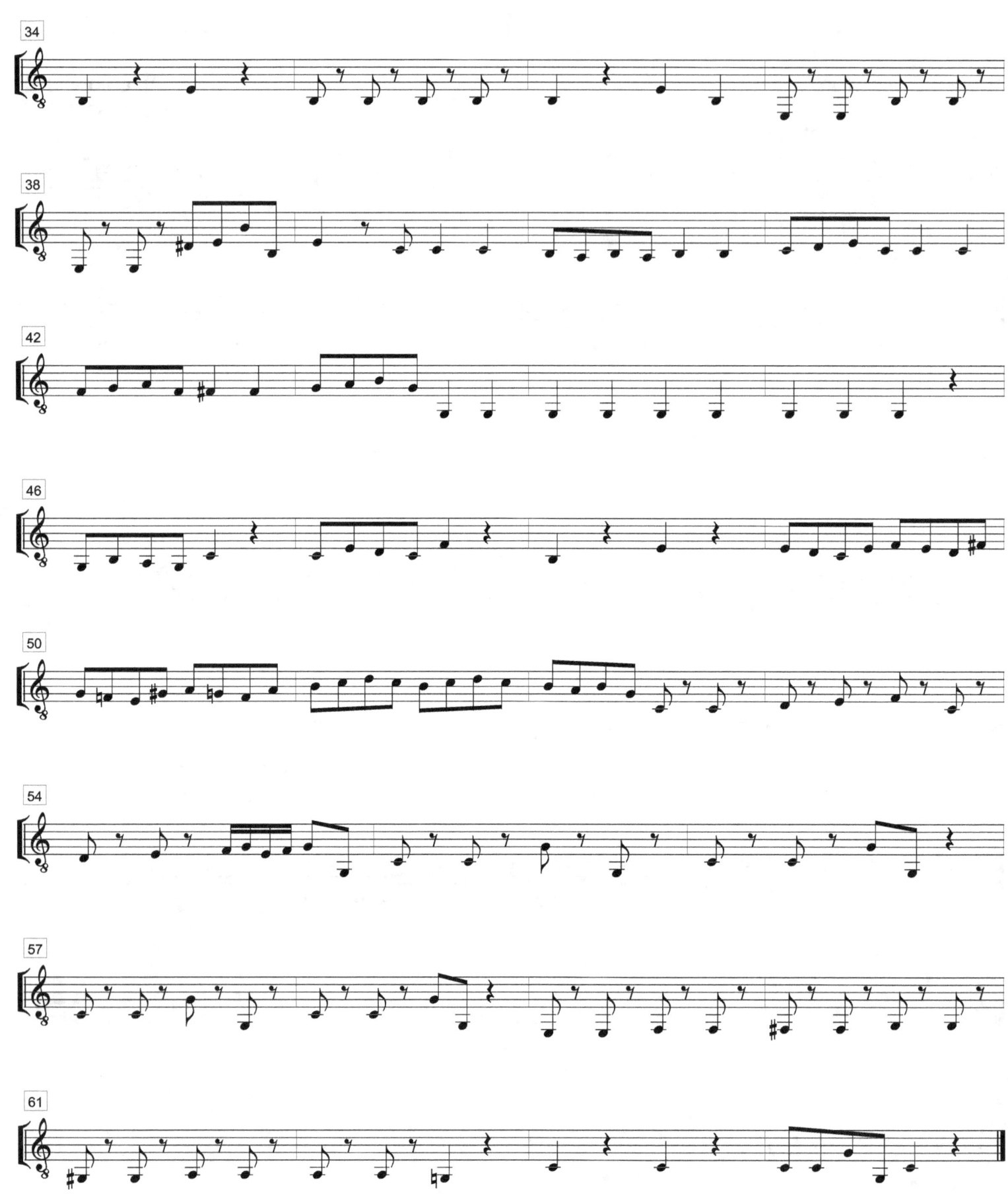

II

Arreglo: Daniel Morgade

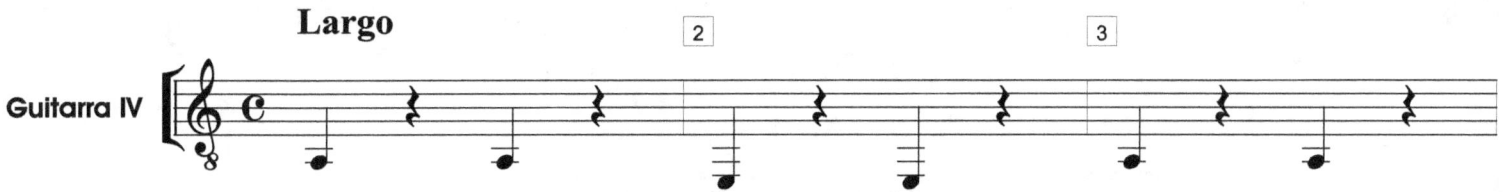

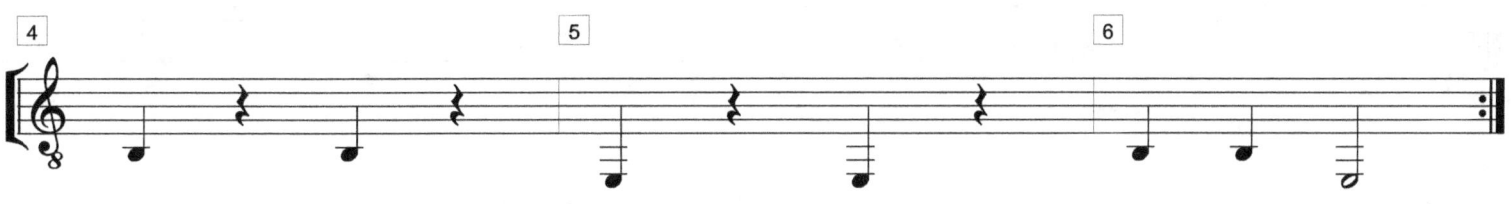

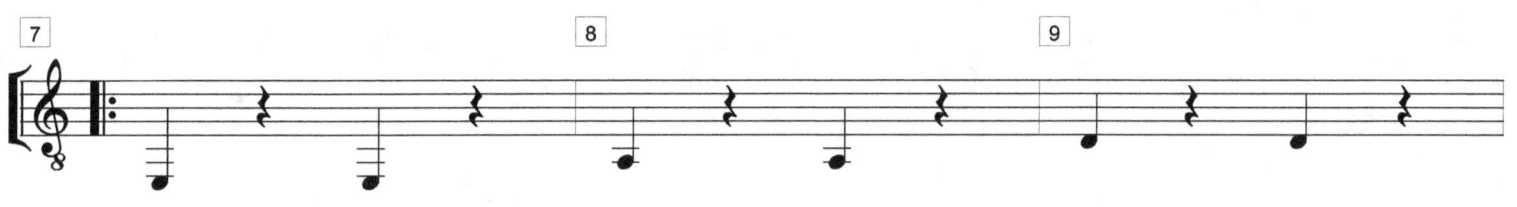

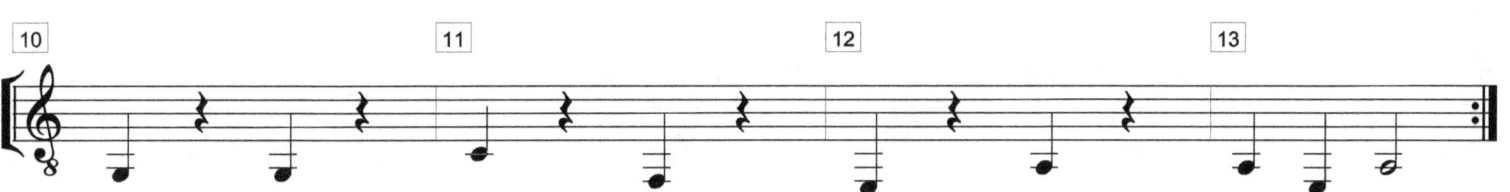

III

Arreglo: Daniel Morgade

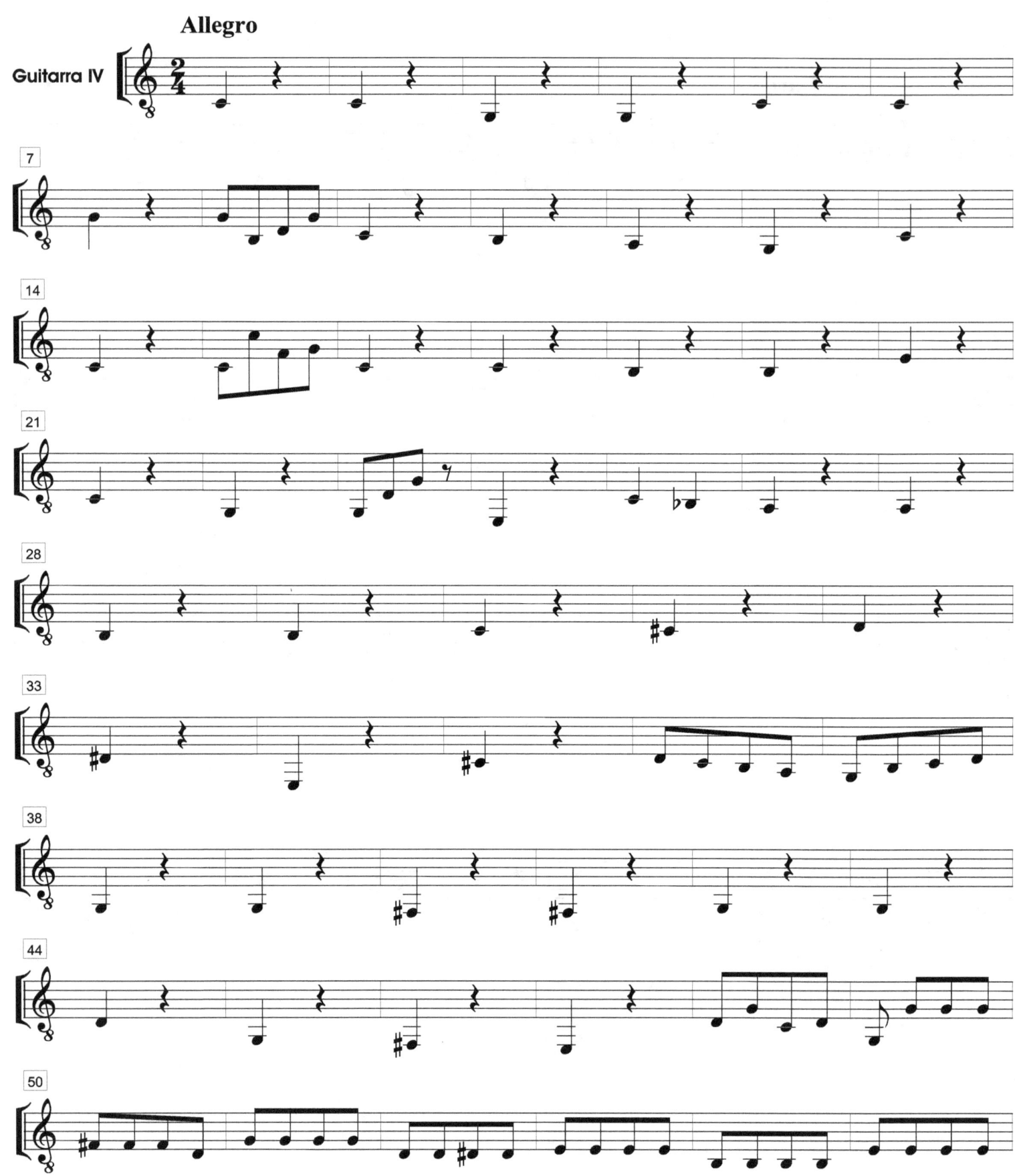

4

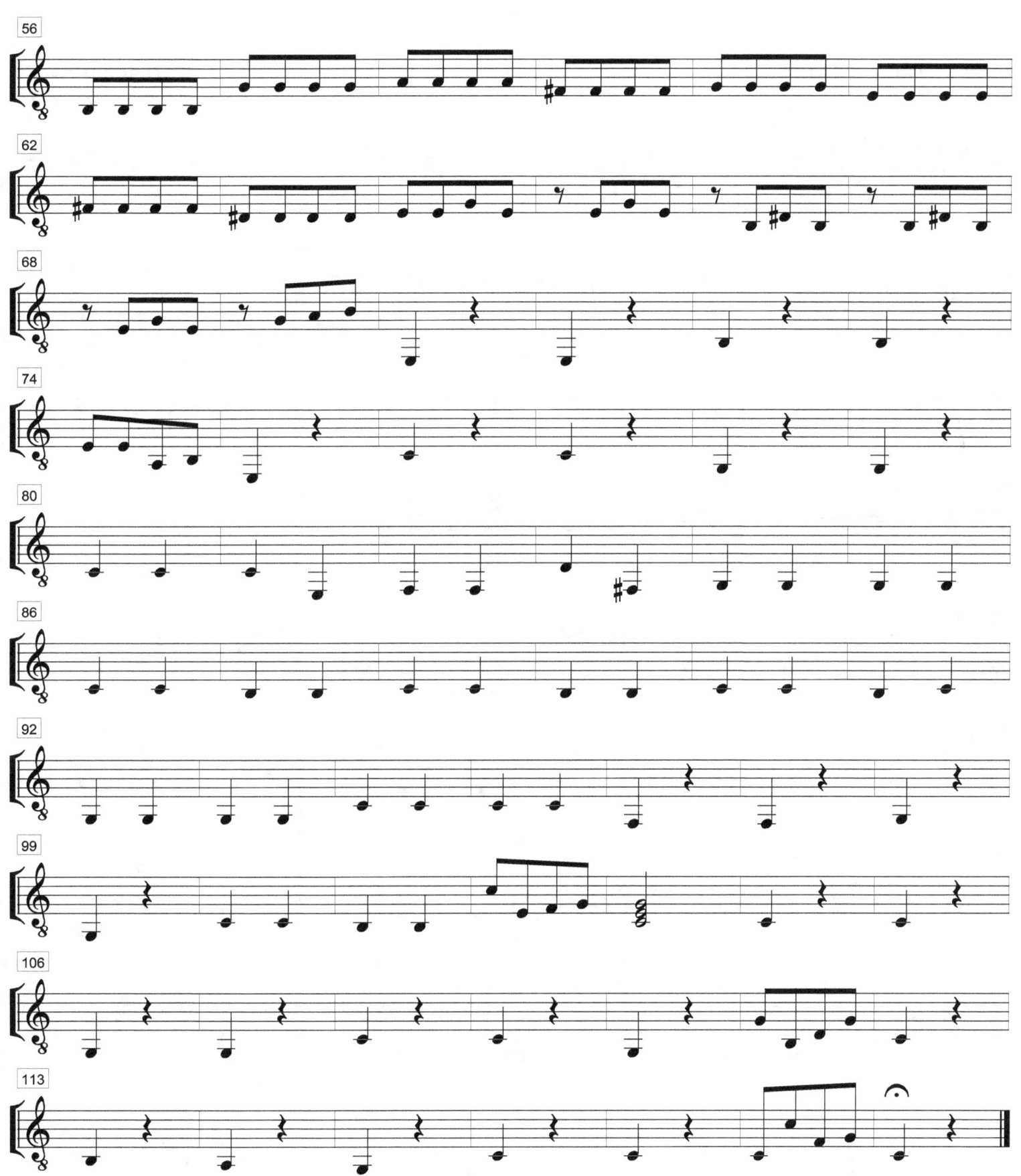

Concierto RV425 en Do Mayor

Para Mandolina, arcos y cembalo

I

Arreglo: Daniel Morgade

Antonio Vivaldi
(Italia; 1675? - 1741)

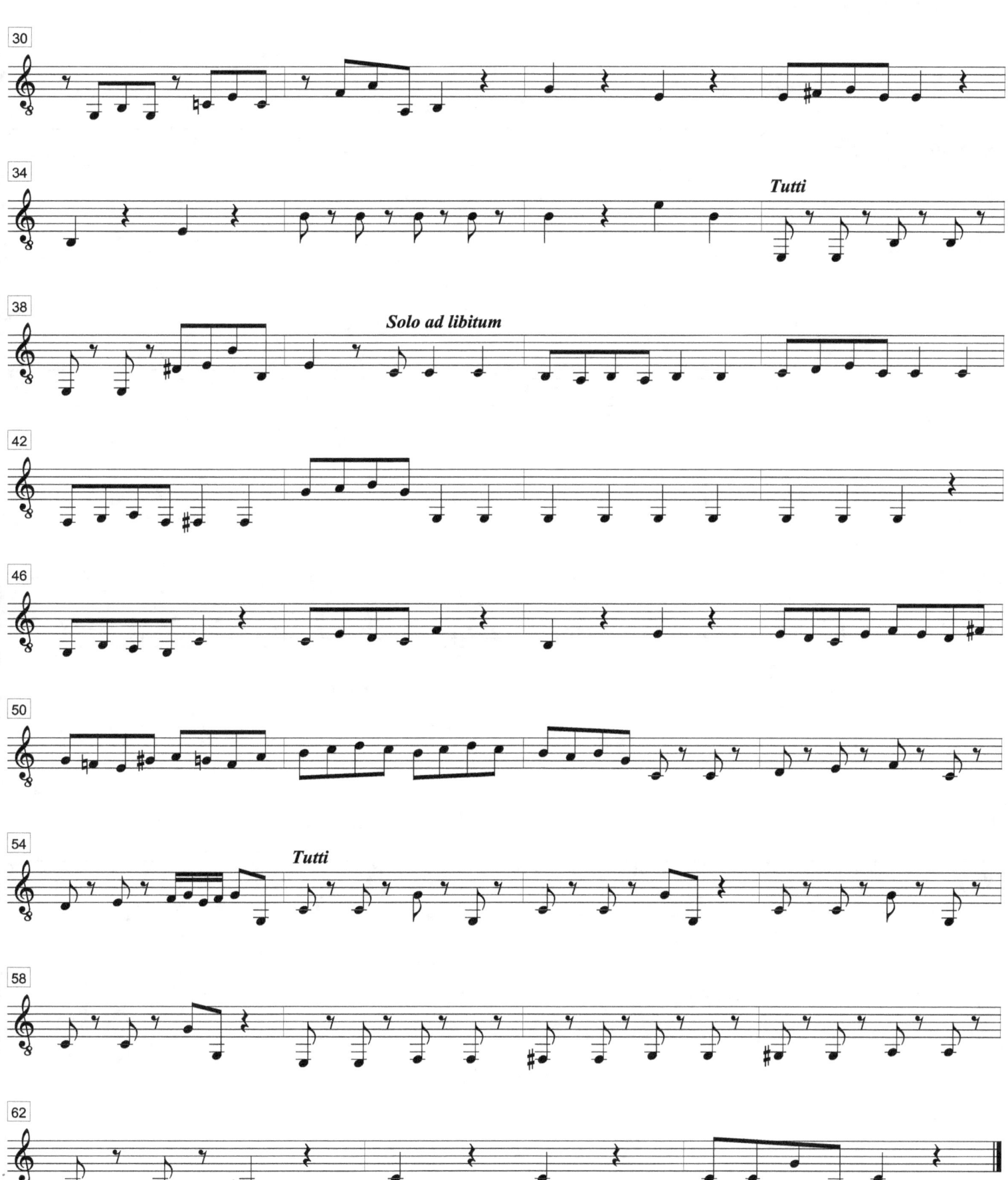

II

Arreglo: Daniel Morgade

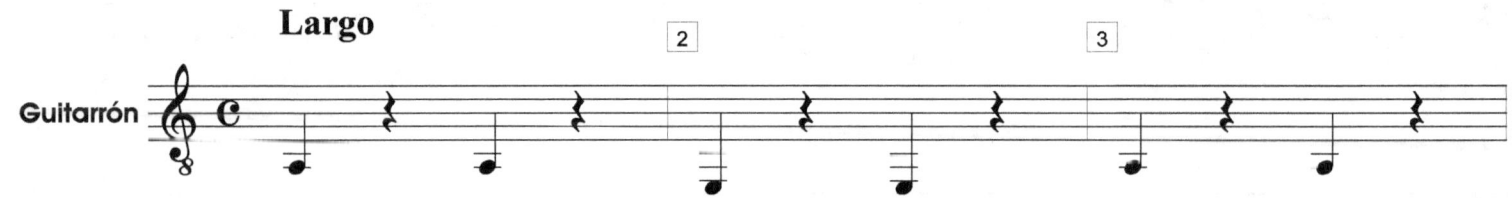
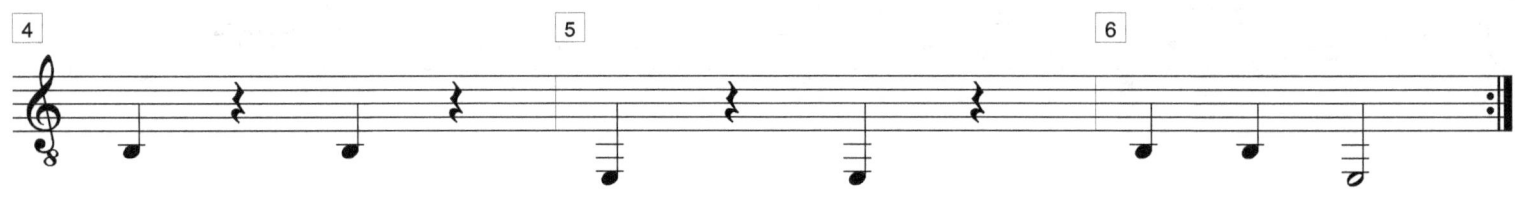
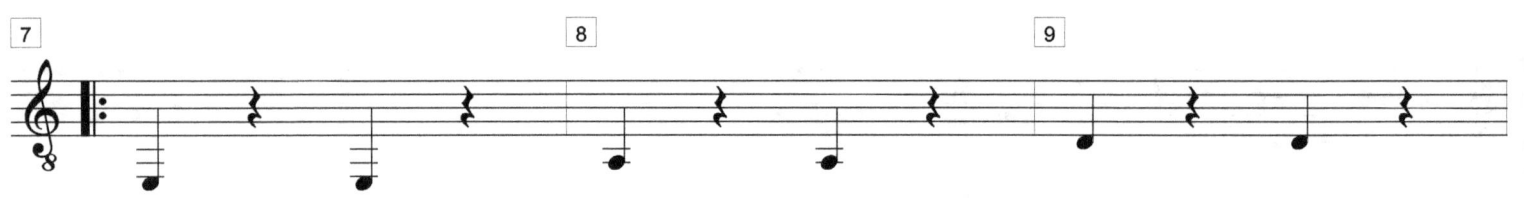
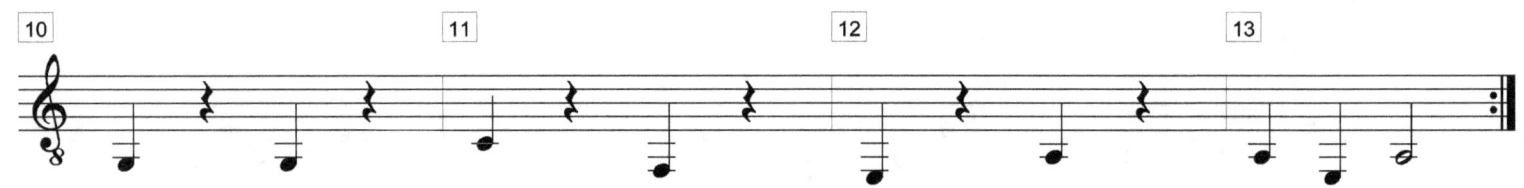

III

Arreglo: Daniel Morgade

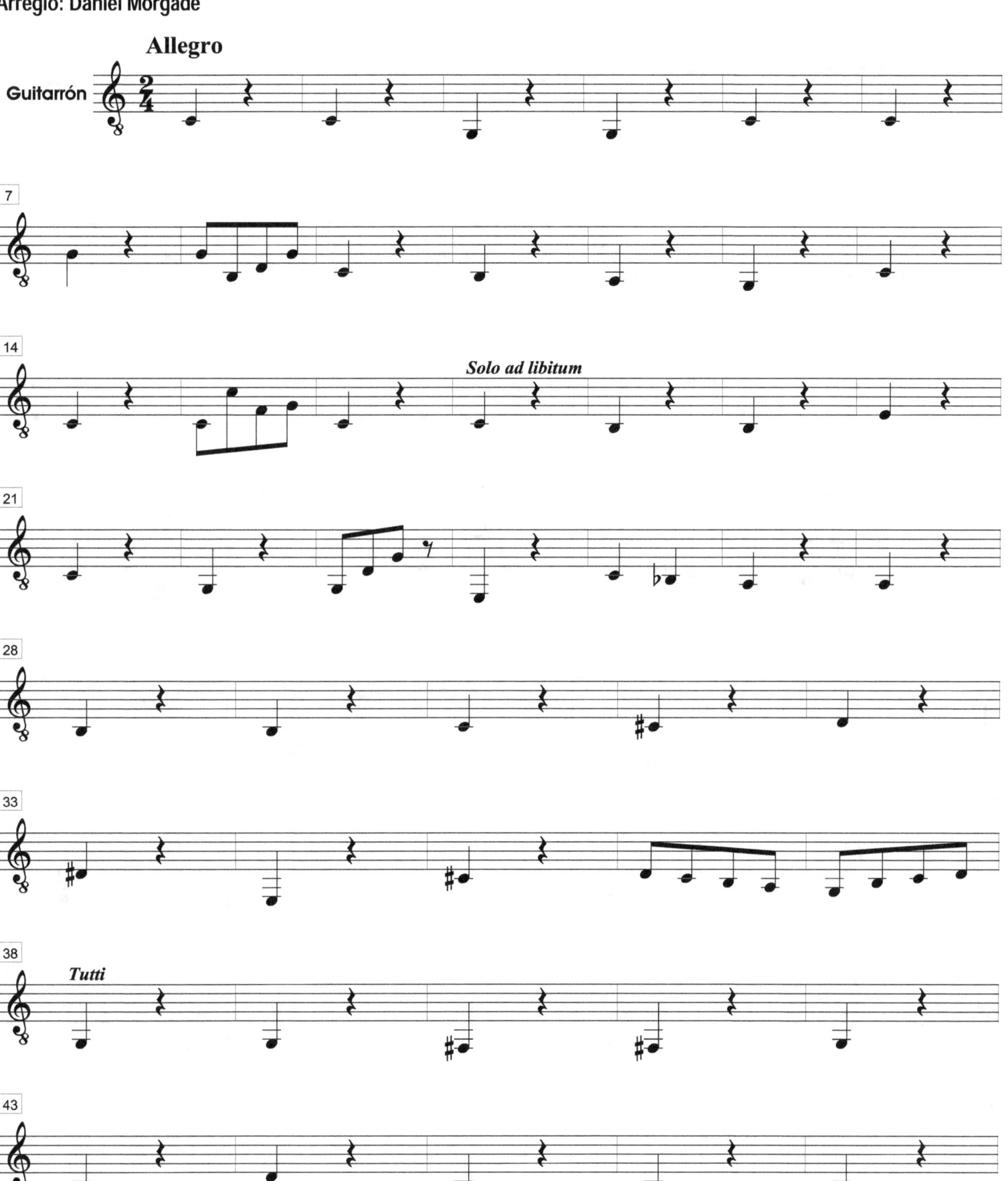

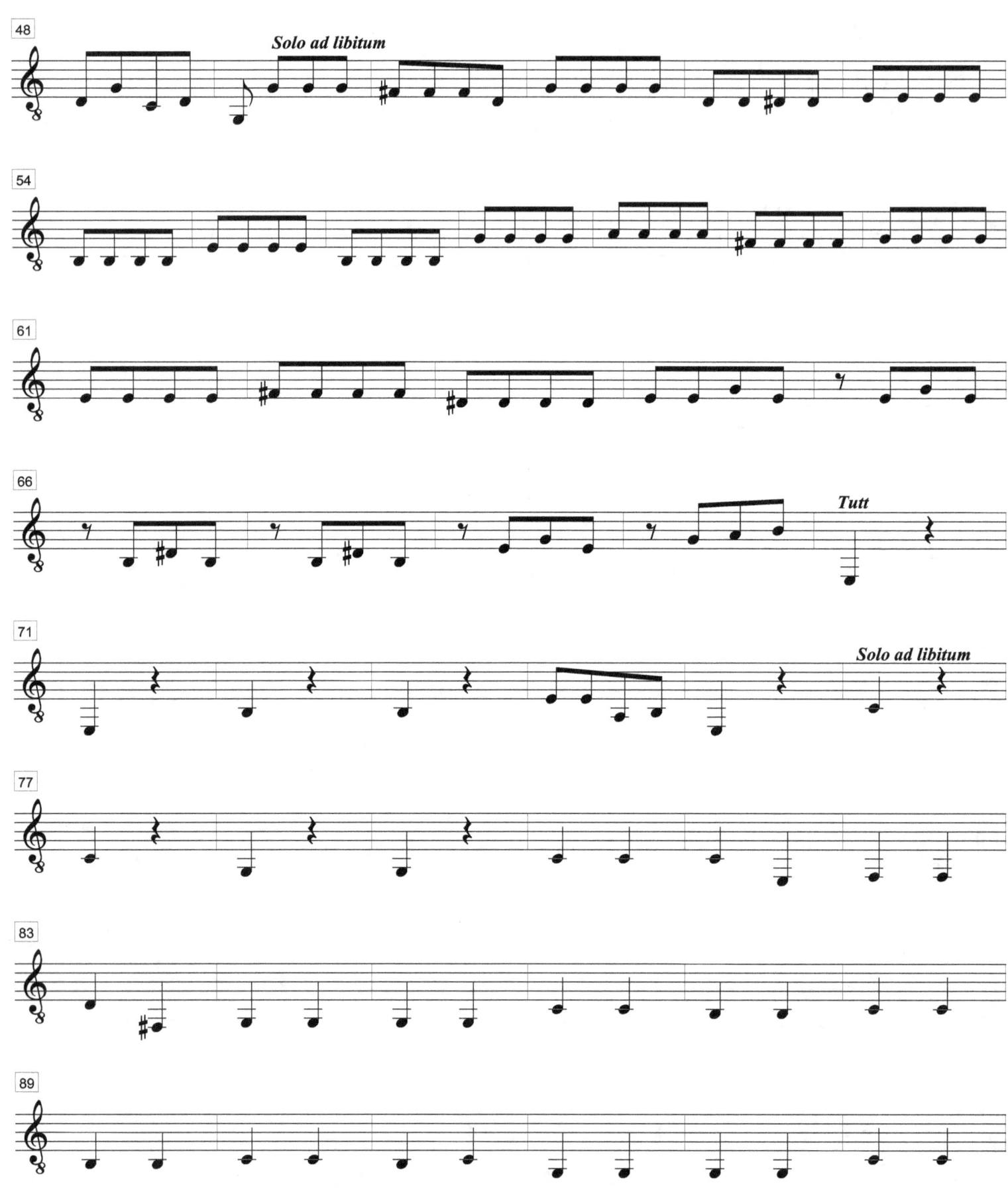

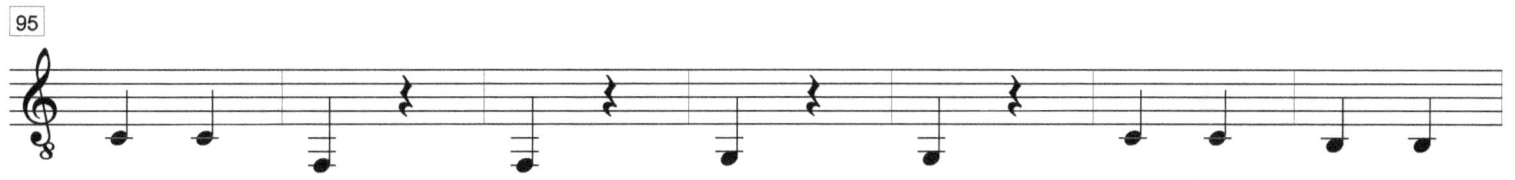
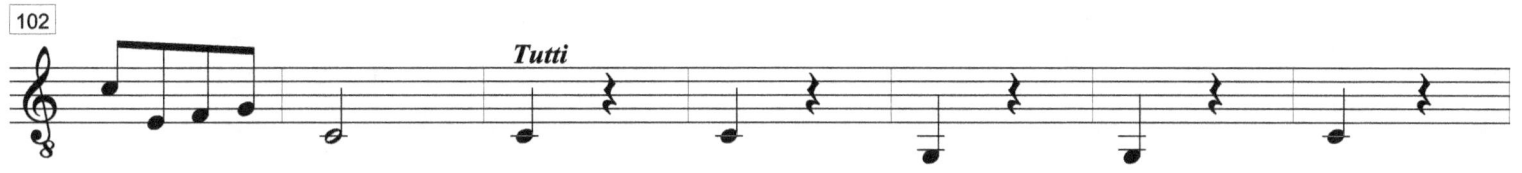

www.ingramcontent.com/pod-product-compliance
Lightning Source LLC
Chambersburg PA
CBHW080846170526
45158CB00009B/2644